キャプテン翼 8 ROAD TO 2002

高橋陽一

集英社文庫

CONTENT

CAPTAIN TSUBASA ROAD TO 2002

ROAD 105	ラ・リーガ 初ゴール!!	5
ROAD 106	カンプ ノウの嵐	25
ROAD 107	監督の心眼	44
ROAD 108	神秘の力	62
ROAD 109	キーワードは"ゼロ"	81
ROAD 110	キーマンを潰せ!!	101
ROAD 111	No.1クラブの底力	121
ROAD 112	壁を射抜け!!	140
ROAD 113	攻撃あるのみ!!	161
ROAD 114	力と技の一撃	180
ROAD 115	バルサ封じの秘策!!	197
ROAD 116	屈辱の現実	216
ROAD 117	バルサの新布陣!!	235
ROAD 118	ダブル司令塔 発動!!	255
ROAD 119	力の限り…!!	275
ROAD 120	空からの強襲!!	295
特別企画	巻末スペシャルインタビュー	314

★この作品は、2001年時点での
状況をもとに描かれています。

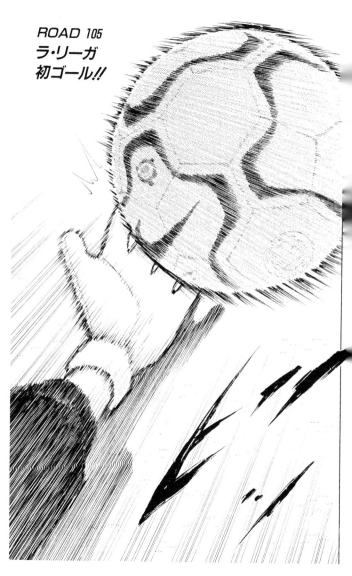

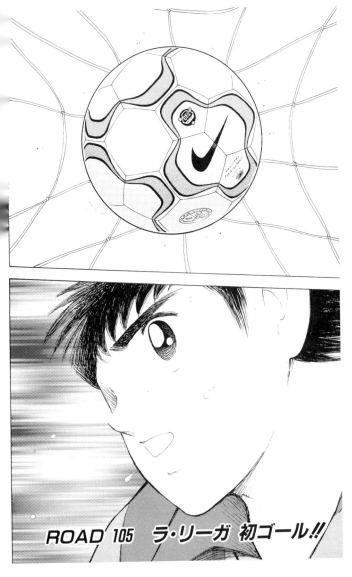

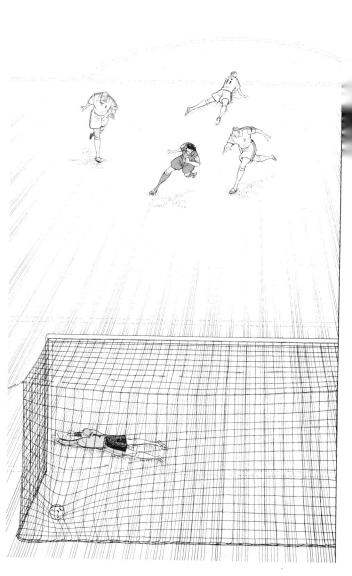

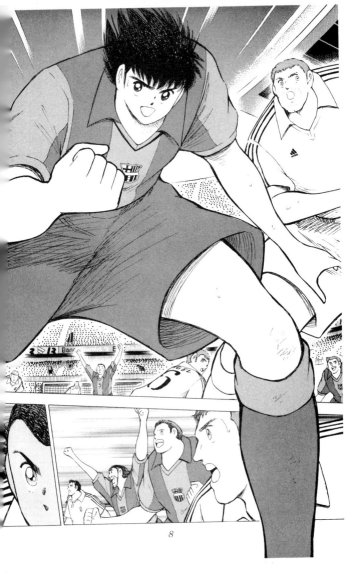

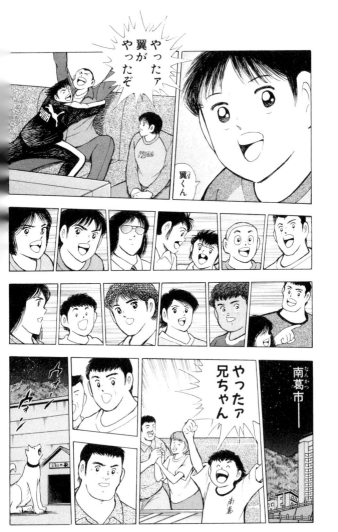

同時刻

バレンシア
エスタディオ・メスターシャ
バレンシア 1-0 ビルバオ
サンターナ1ゴール

サラゴサ
ラ・ロマレータ
サラゴサ 0-0 ラ・コルーニャ
ラドゥンカ スタメン出場中

ドイツ ブンデスリーガ
ハンブルク
フォルクスパルク シュタディオン
ハンブルク 0-0 ケルン
若林源三 スタメン出場中

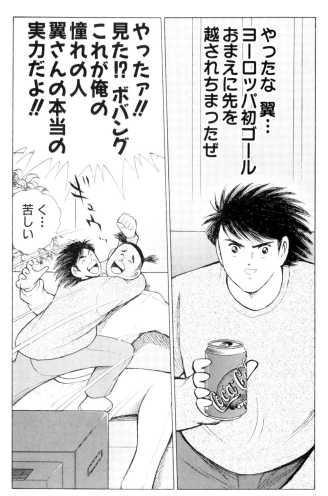

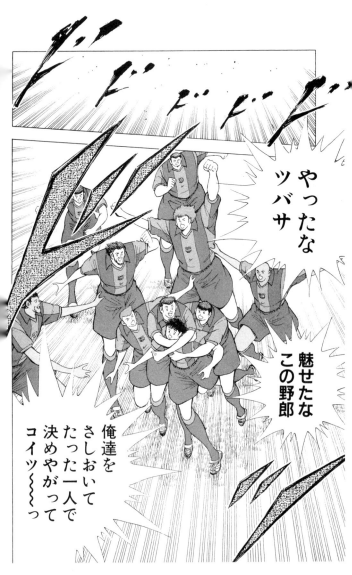

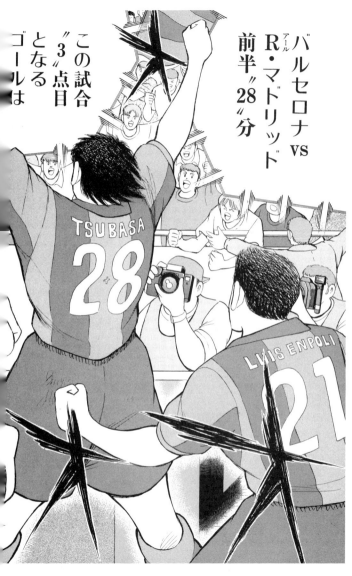

バルセロナ vs
R・マドリッド
前半"28"分

この試合
"3"点目
となる
ゴールは

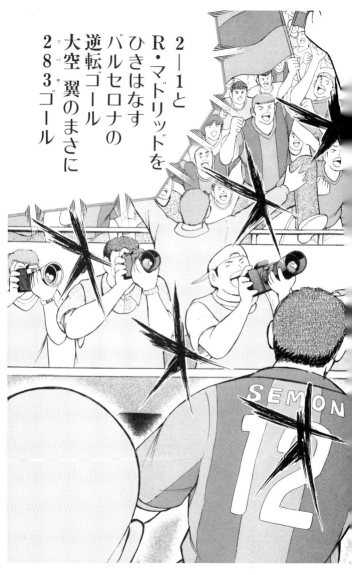

このゴールは大空翼にとって

まさに世界トップレイヤーへの第一歩

"世界一のサッカー選手になる"

この小さい頃からの

夢を実現させるための

全世界に向けたアピール弾

その第一撃であった──

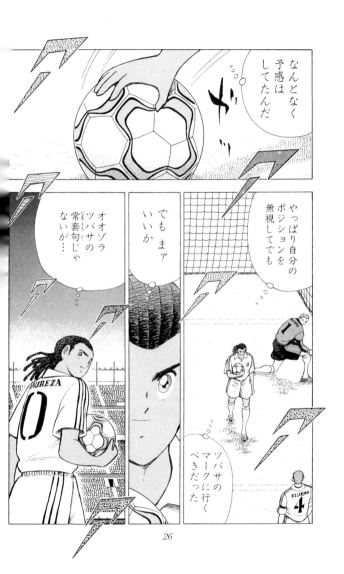

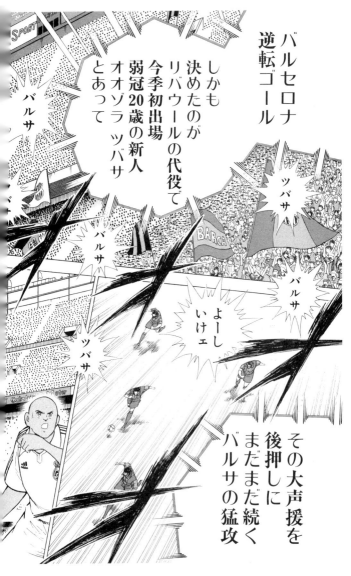

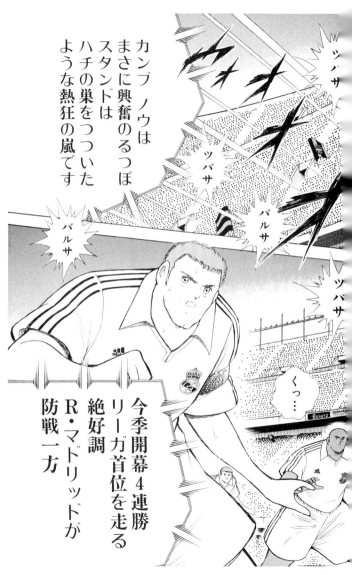

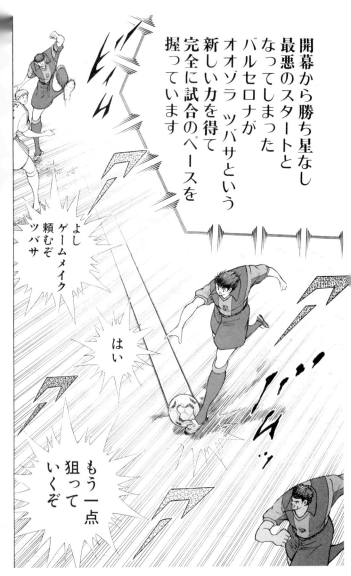

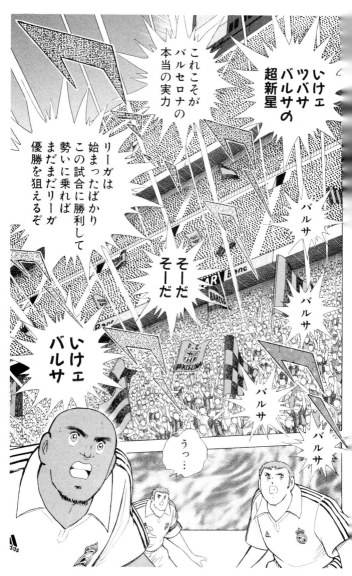

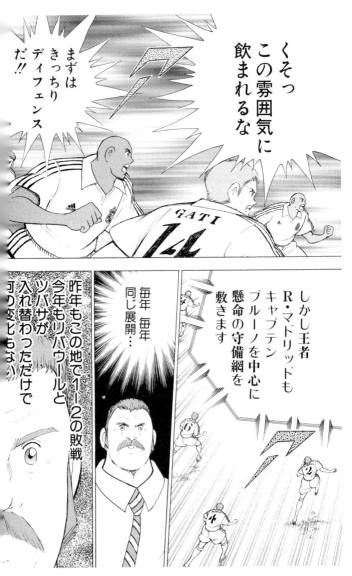

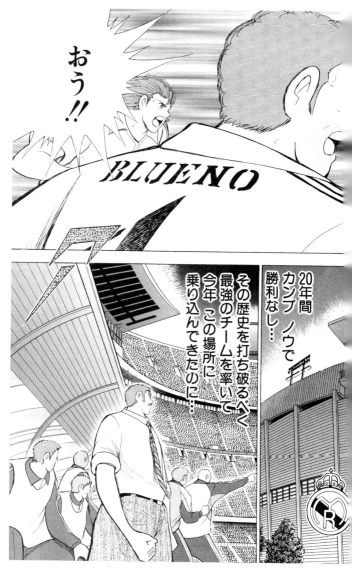

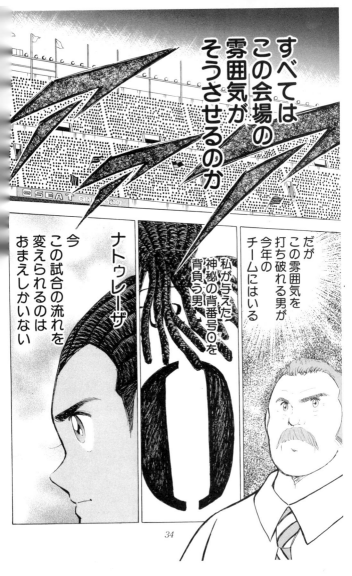

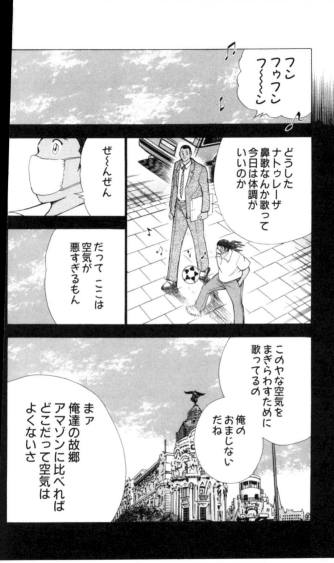

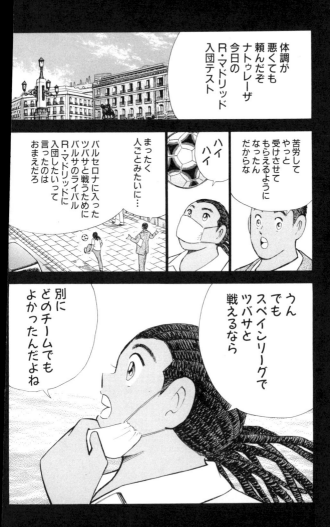

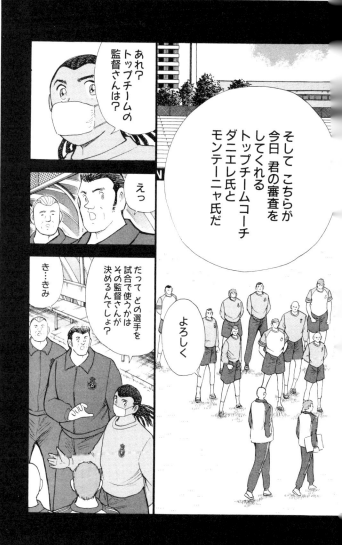

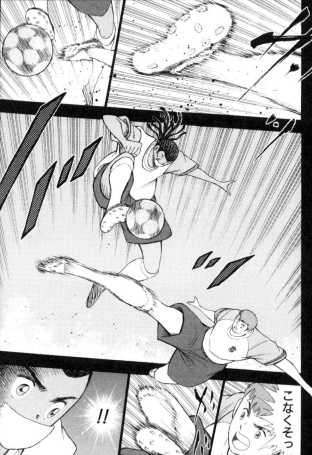

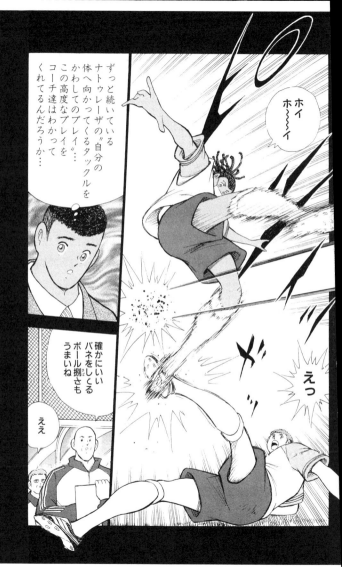

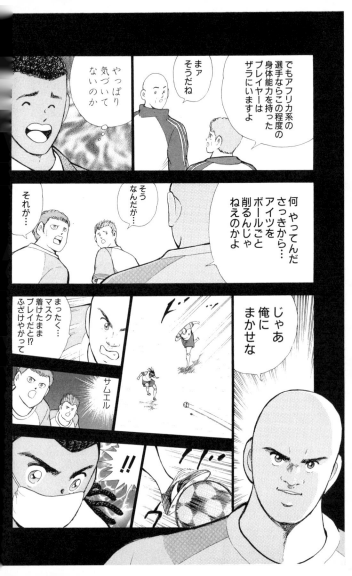

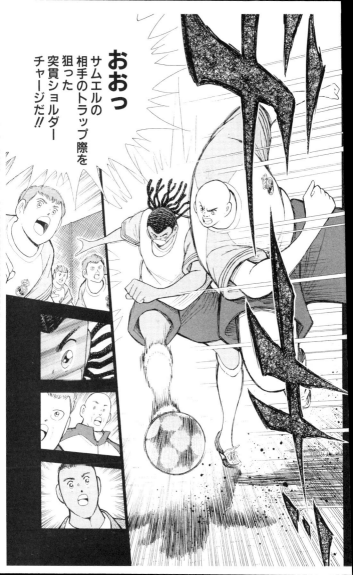

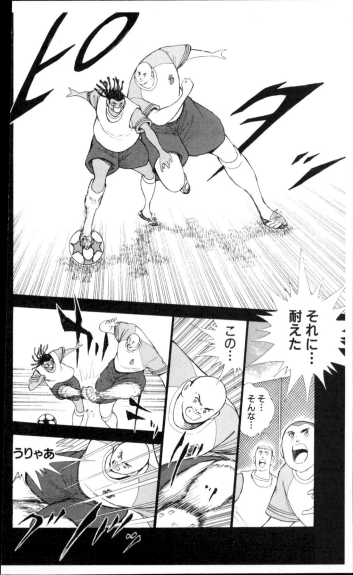

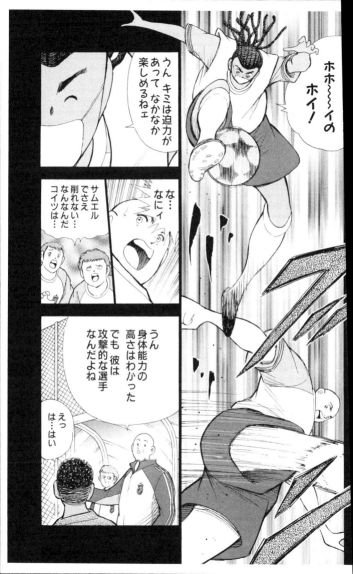

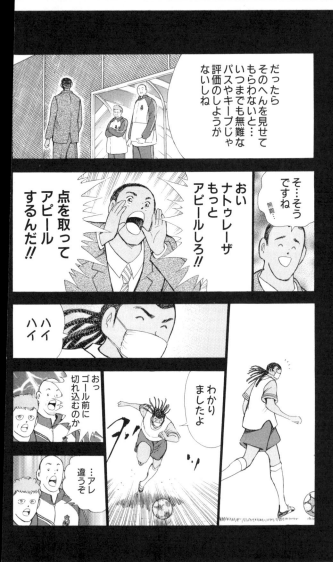

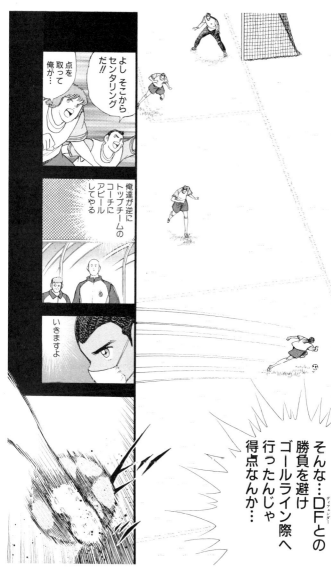

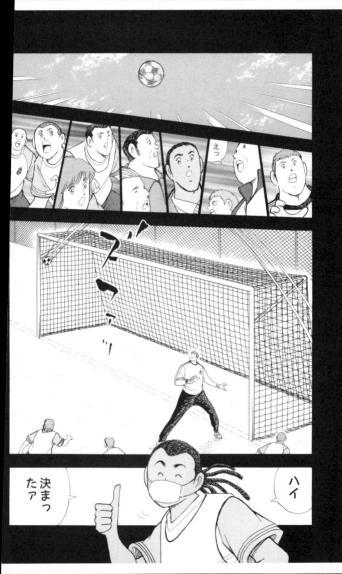

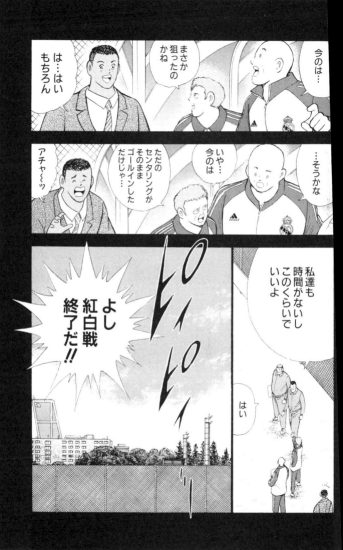

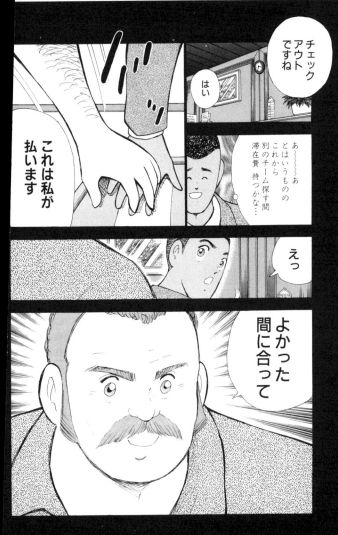

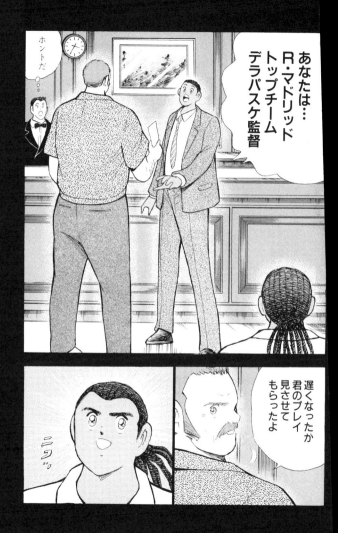

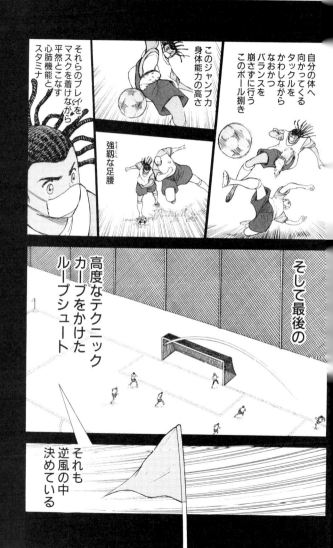

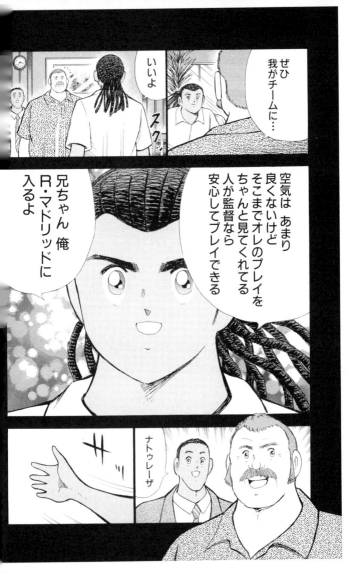

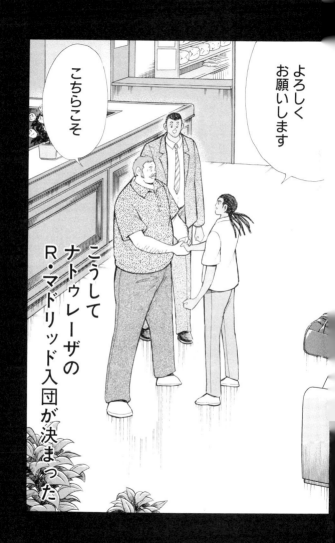

ROAD 108　神秘の力

ナトゥレーザ入団

そして私が与えた背番号０

その神秘の番号にふさわしくナトゥレーザはトップチーム合流後もトップチームもおじすることなくポテンシャルを発揮

R・マトリッド豪華メンバーの中で堂々とレギュラーポジションを獲得した

やっぱトップチームでプレイした方がおもしろいや

さすが世界№1クラブだね

……

あの時は確かに私達に見る目がなかった

だが高度なプレイをそう見せずになにげなく…さりげなくこなしてしまうのがナトゥレーザの特徴

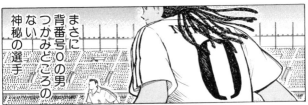

まさに背番号０の男、つかみどころのない神秘の選手

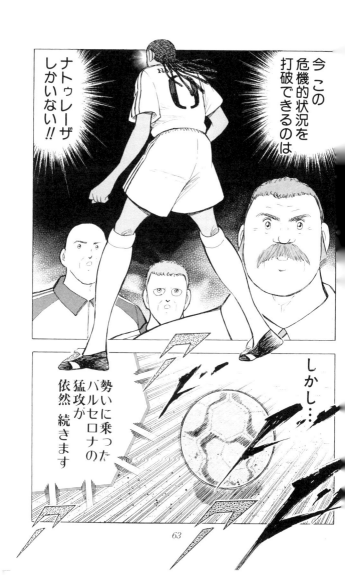

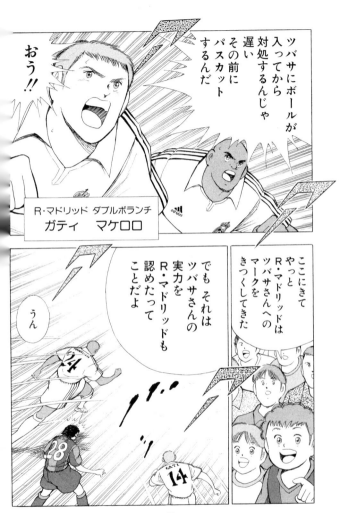

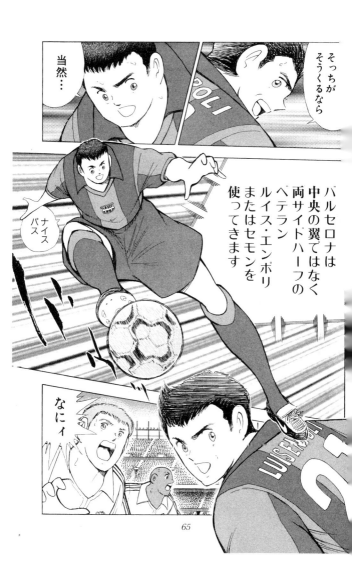

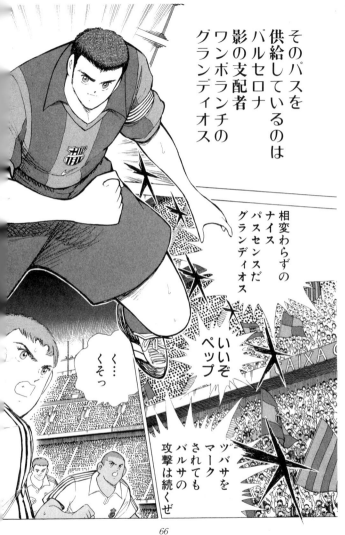

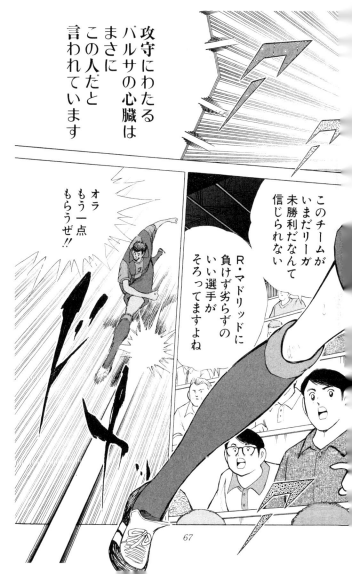

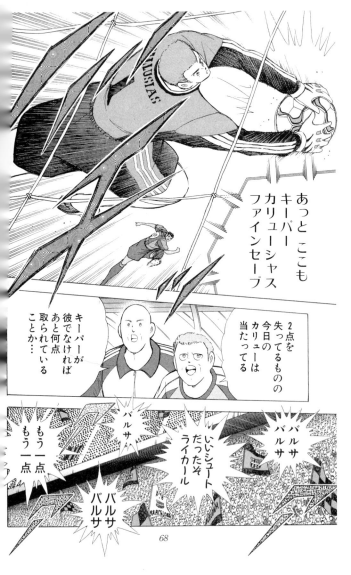

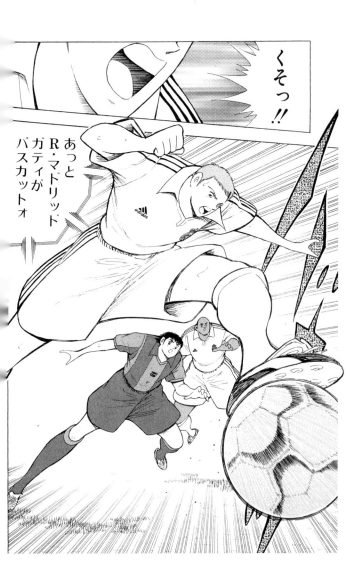

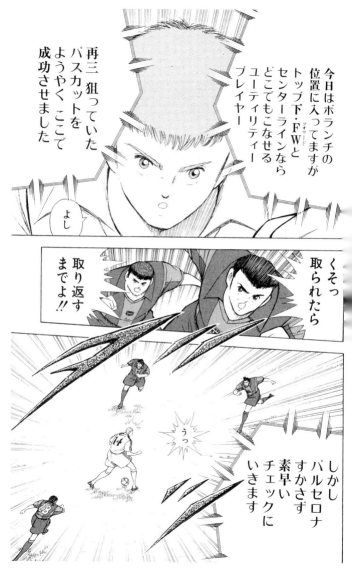

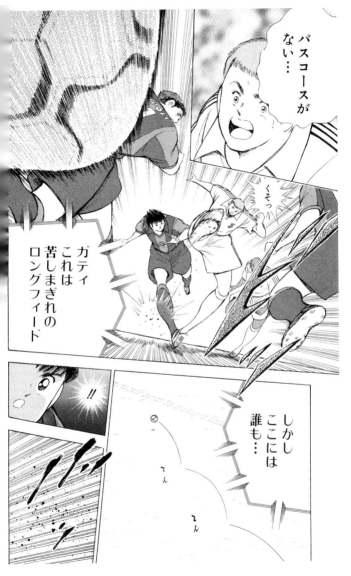

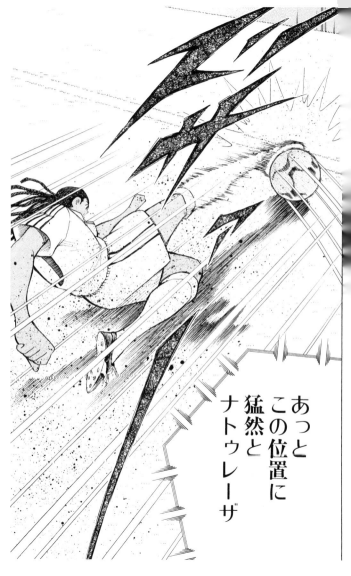

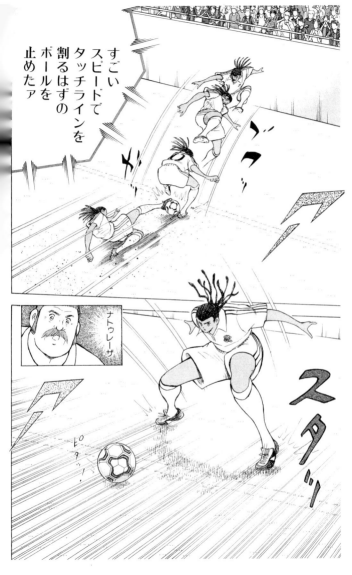

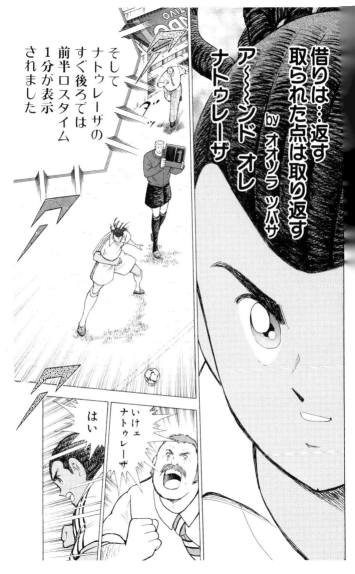

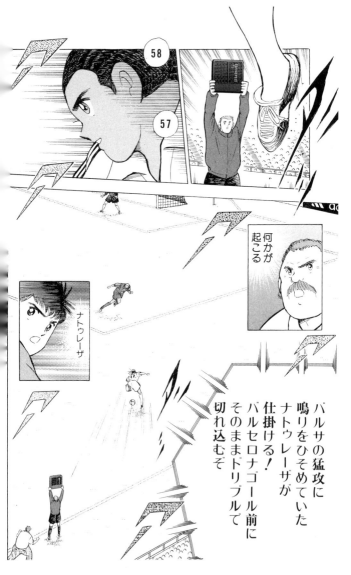

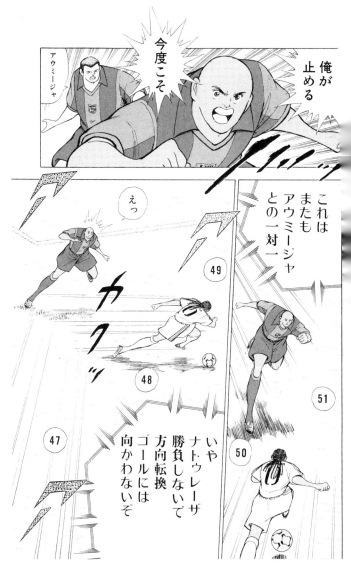

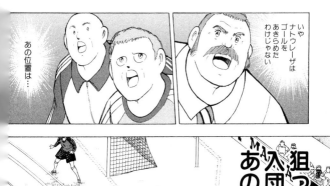
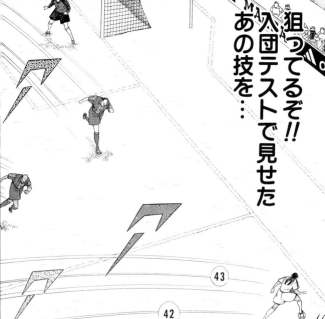

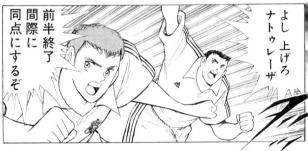
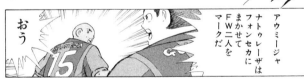
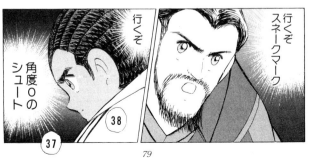

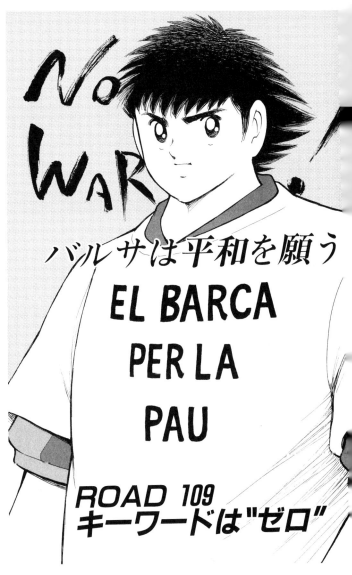

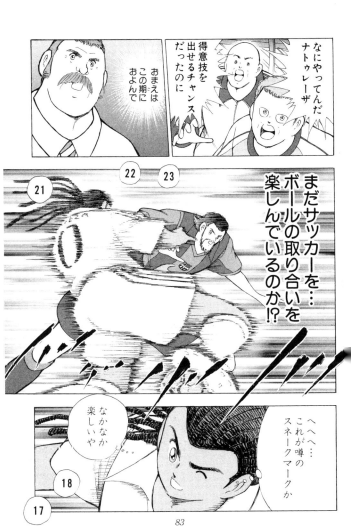

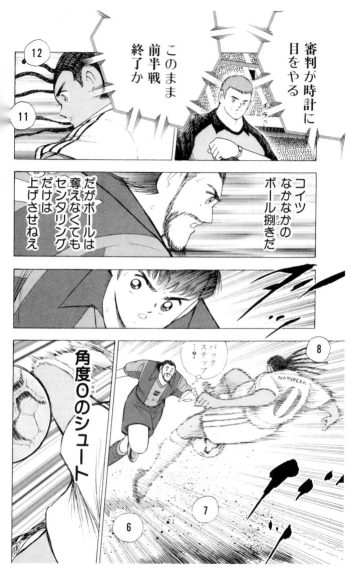

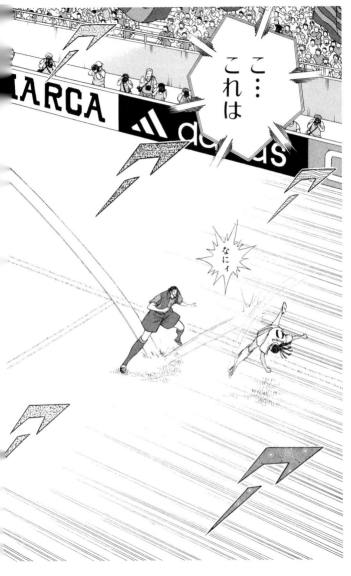

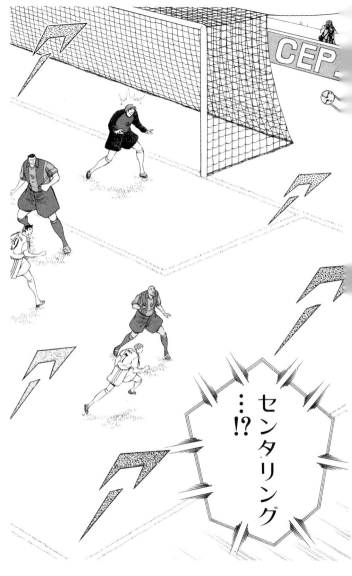

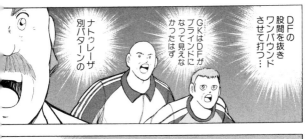

DFの股間を抜きワンバウンドさせて打つ…

GKはDFがブラインドになって見えなかったはず

ナトゥレーザ別パターンの

角度0のシュート

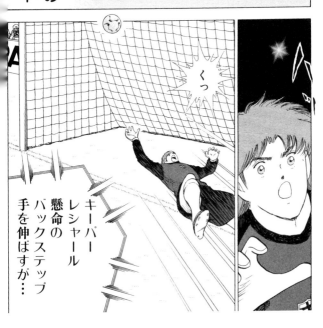

キーパーレシャール懸命のバックステップ手を伸ばすが…

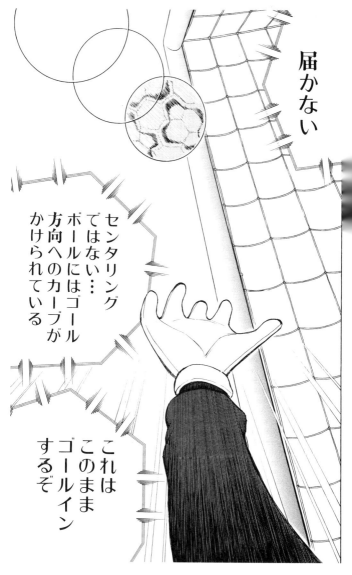

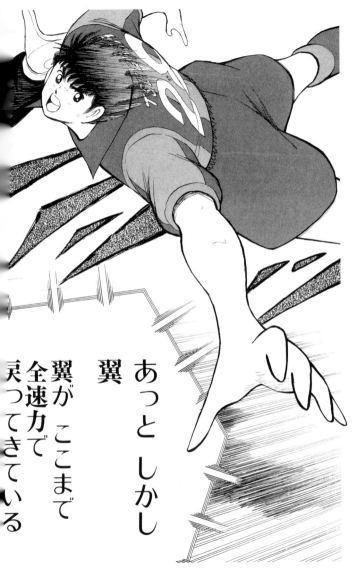

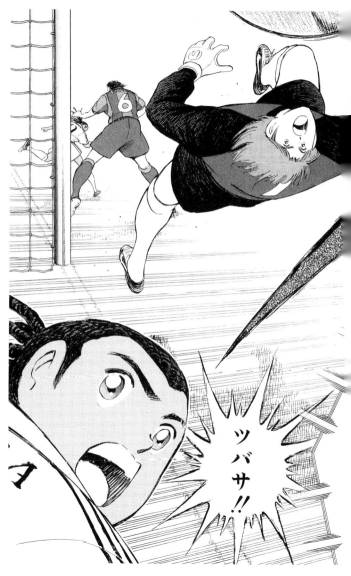

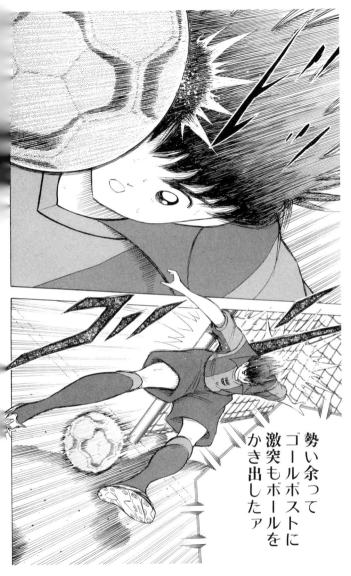

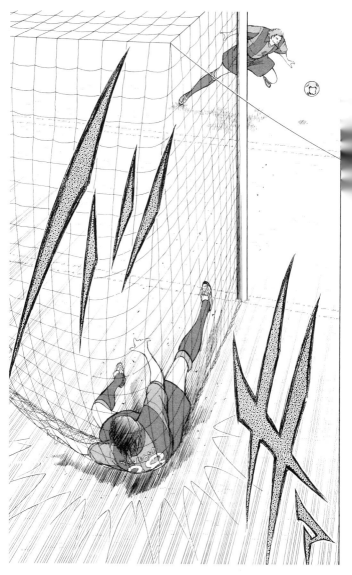

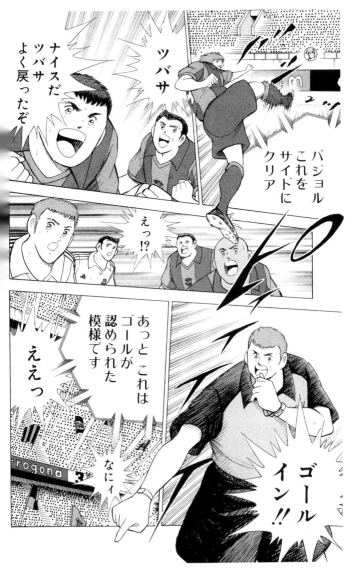

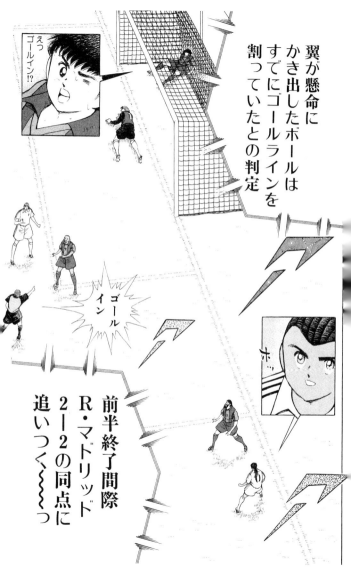

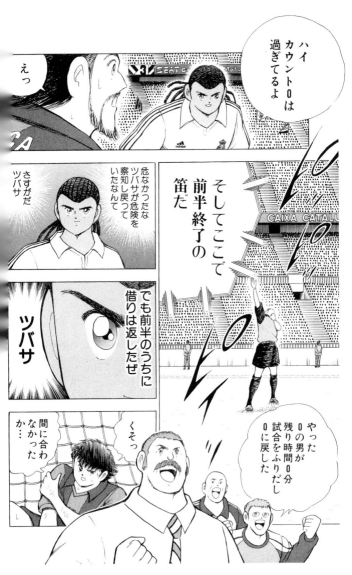

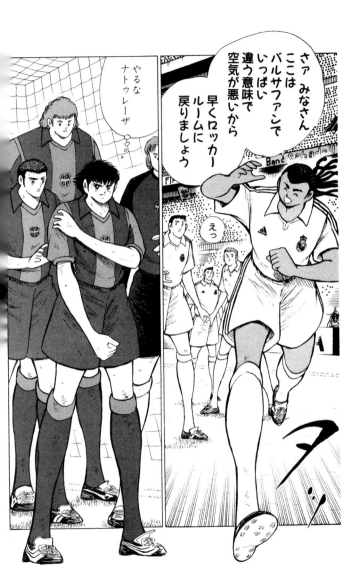

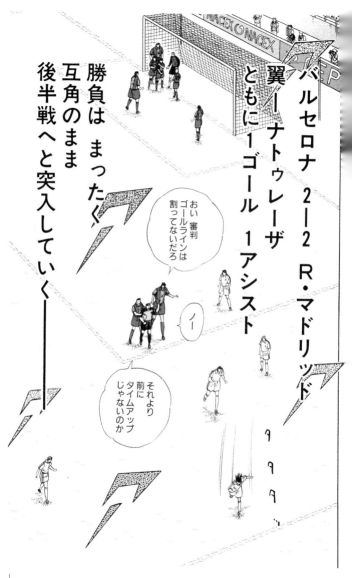

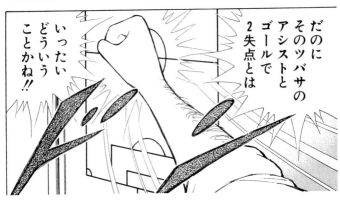

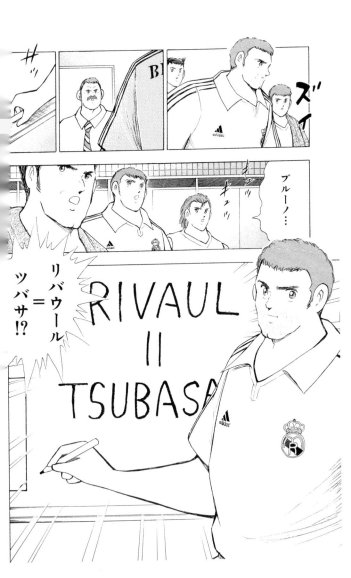

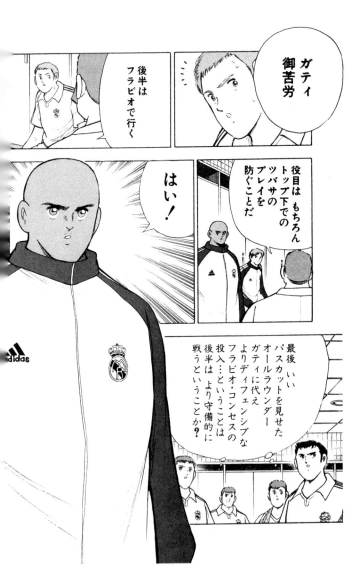

だがいいか
みんな

アウェーでの
引き分け
狙いなど
考えるな!!

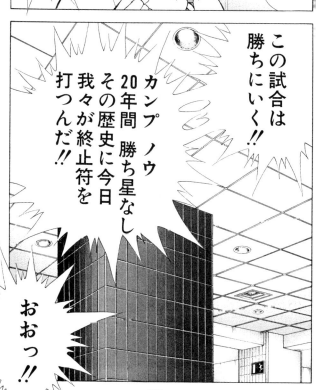

この試合は
勝ちにいく!!

カンプ ノウ
20年間 勝ち星なし
その歴史に今日
我々が終止符を
打つんだ!!

おおっ!!

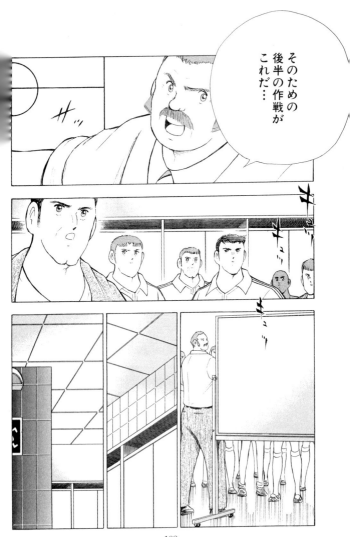

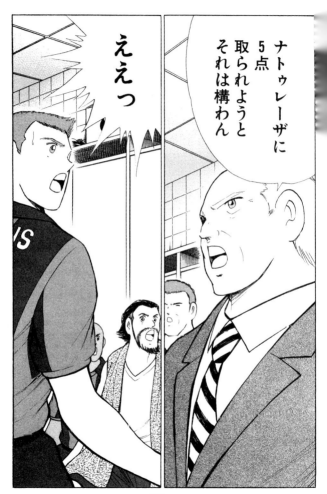

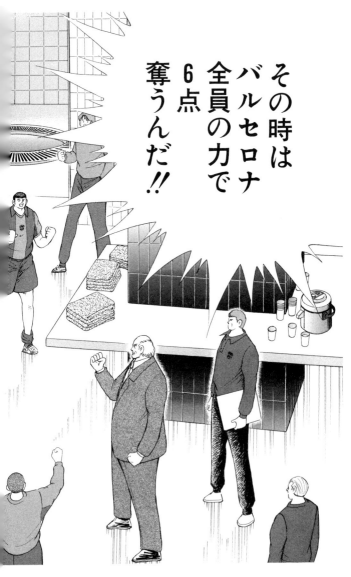

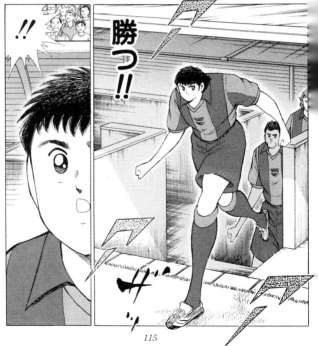

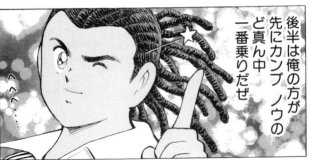

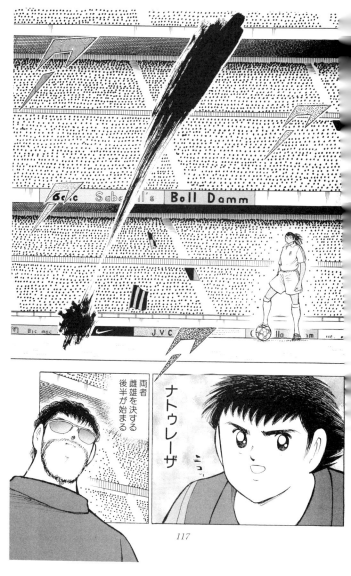

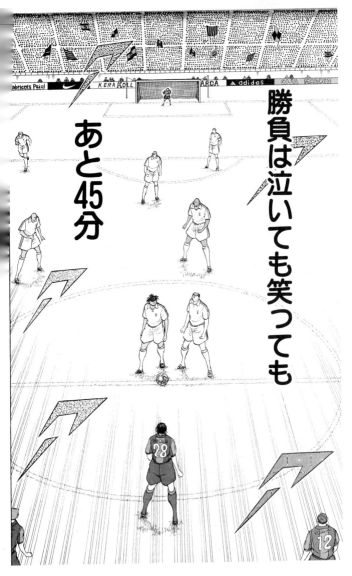

ROAD 111
No.1クラブの底力

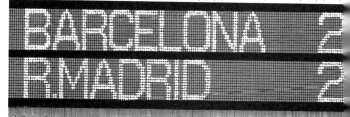

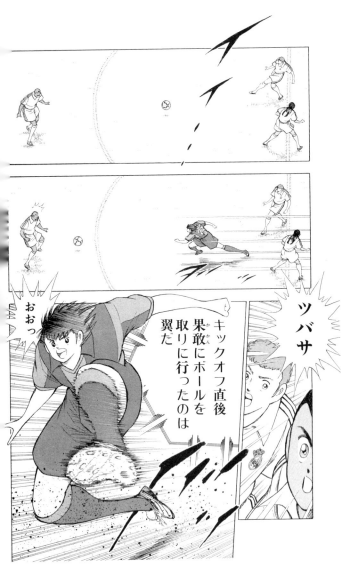

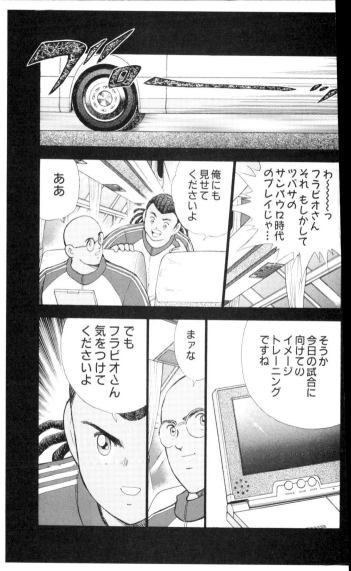

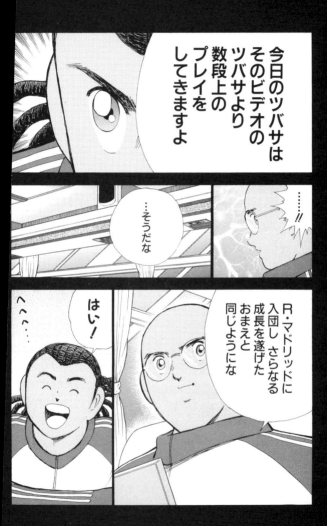

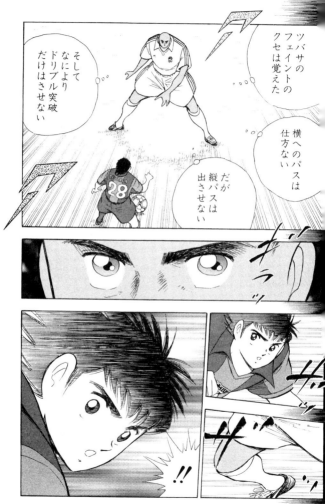

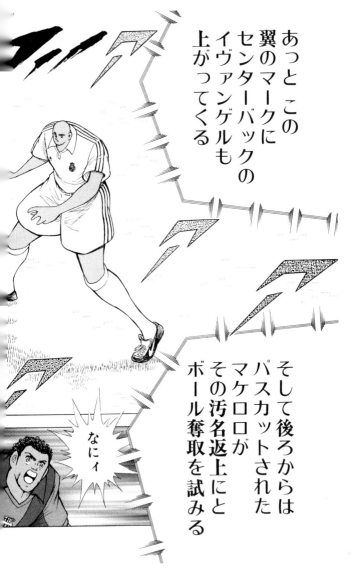

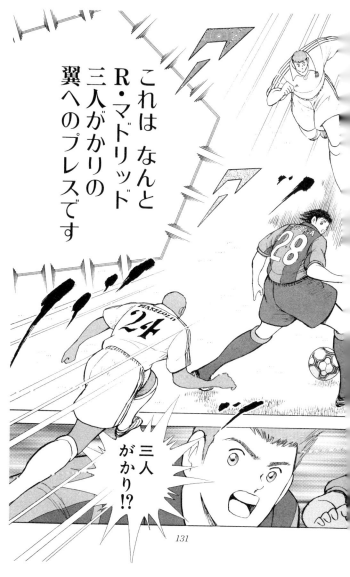

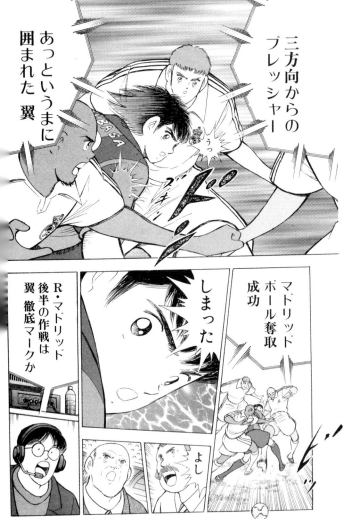

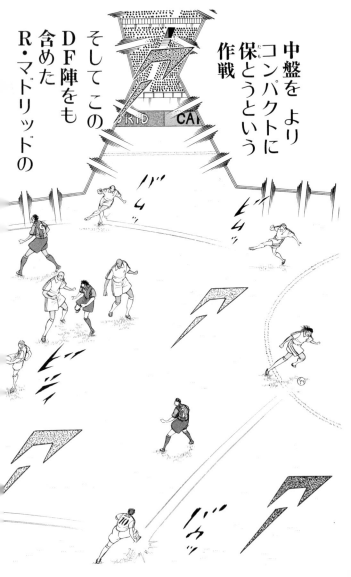

中盤を より コンパクトに保とうという作戦

そしてこのDF陣をも含めたR・マドリッドの

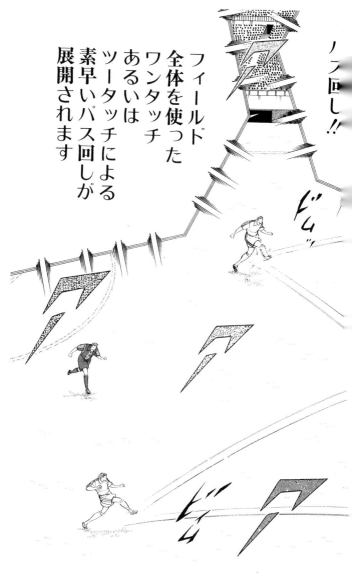

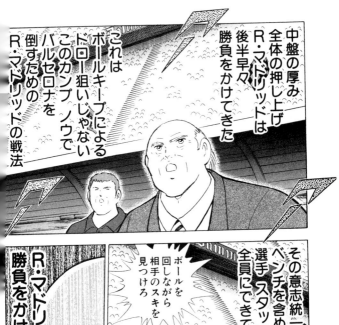

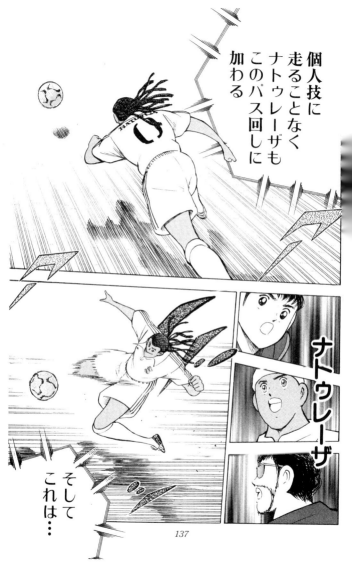

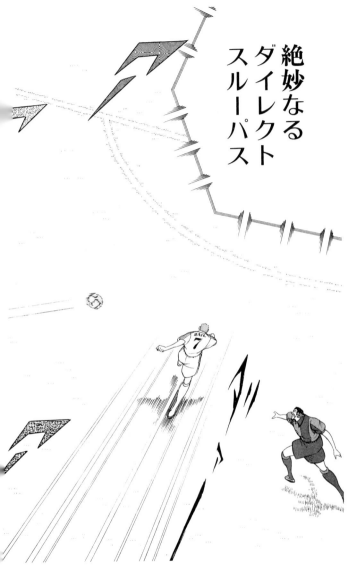

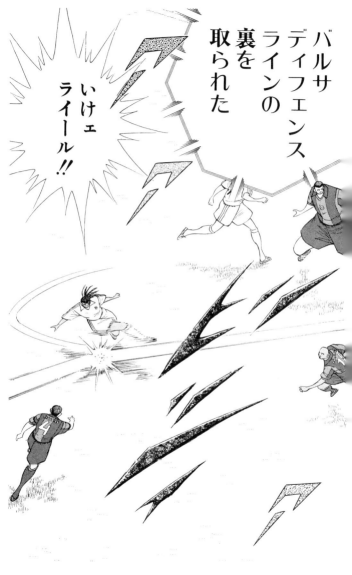

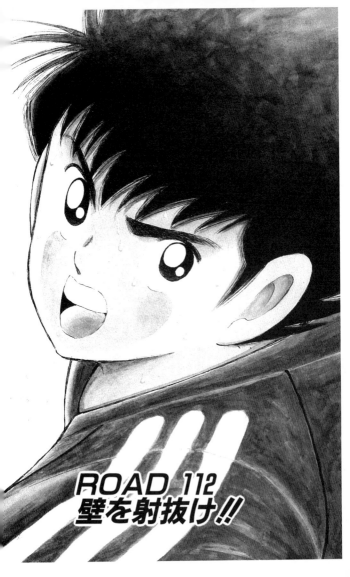

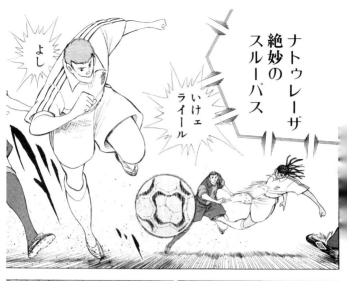
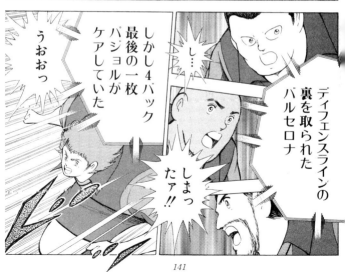

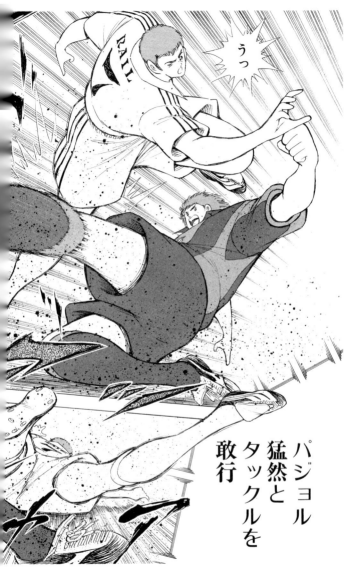

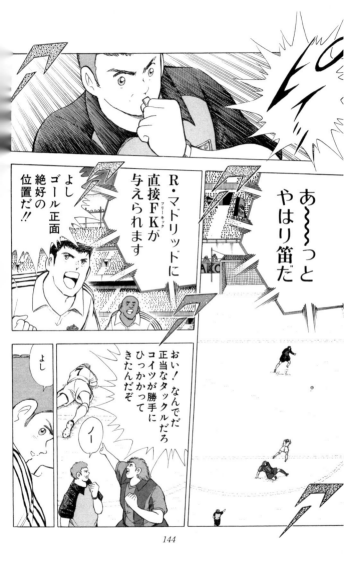

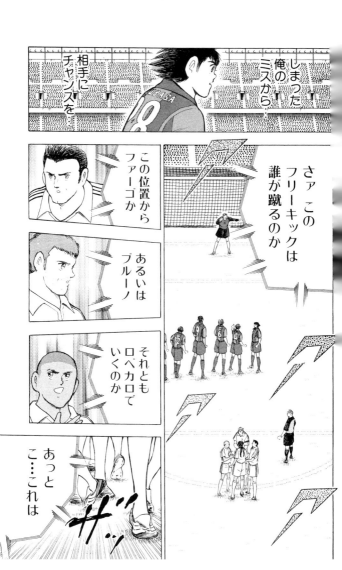

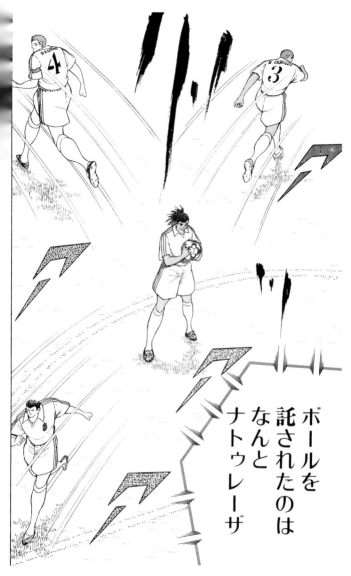

ナトゥレーザの
フリーキック

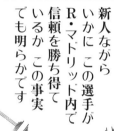

新人ながら
いかに この選手が
R・マドリード内で
信頼を勝ち得て
いるか この事実
でも明らかです

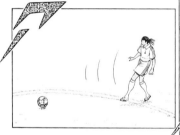

前半のように
正面からロベカロ助走で
狙うのではなく
横からの入り…

ナトゥレーザの狙いは
カベの上…

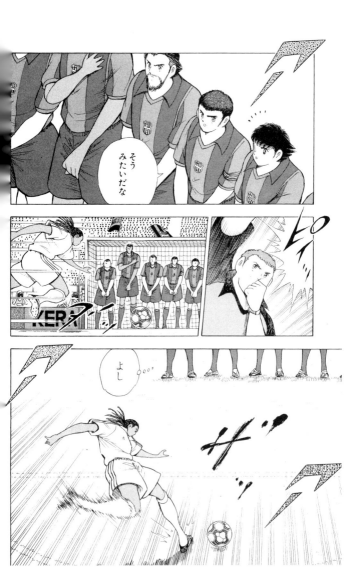

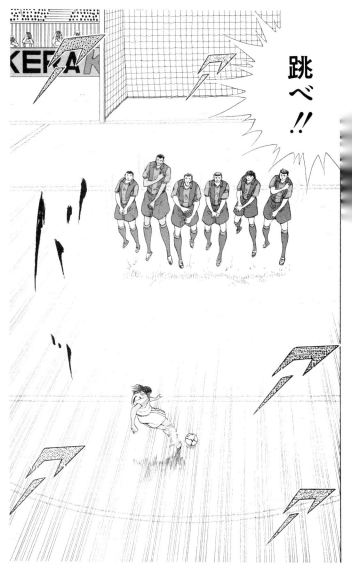

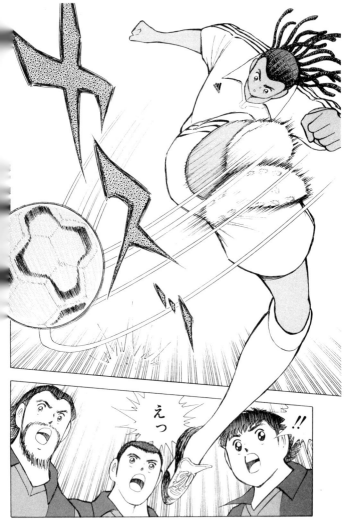

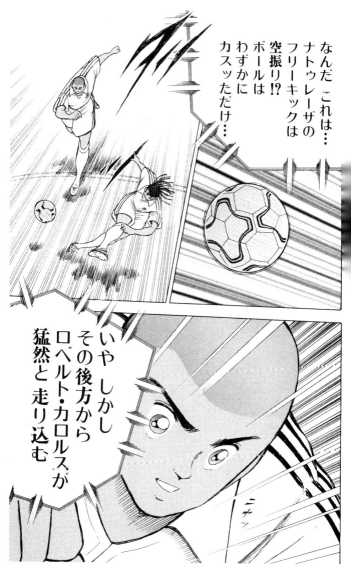

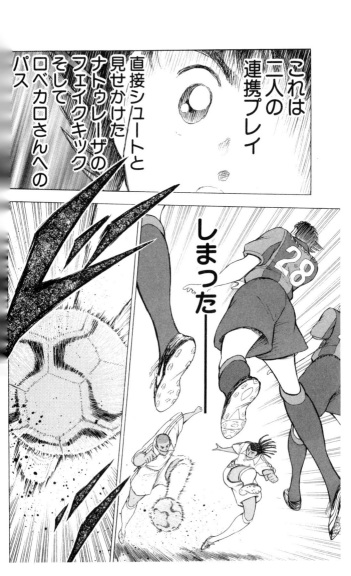

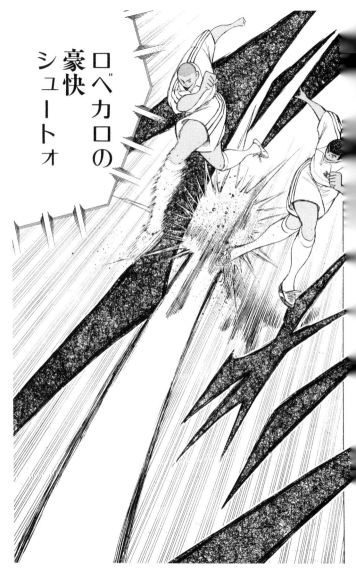

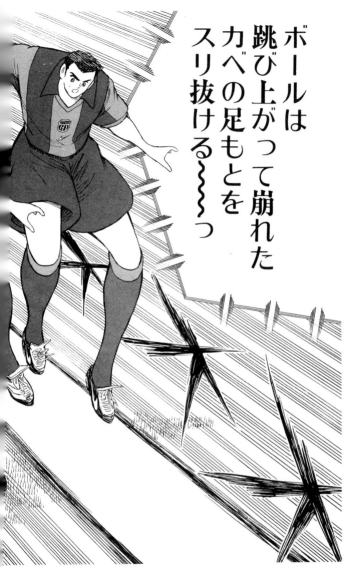

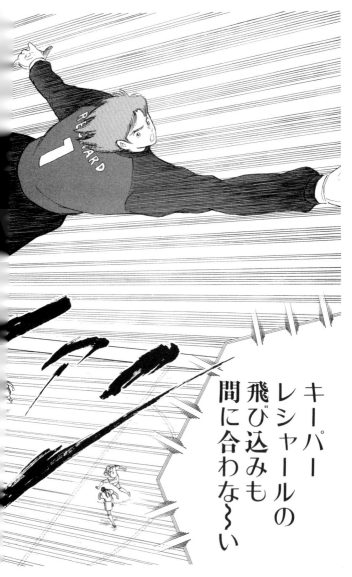

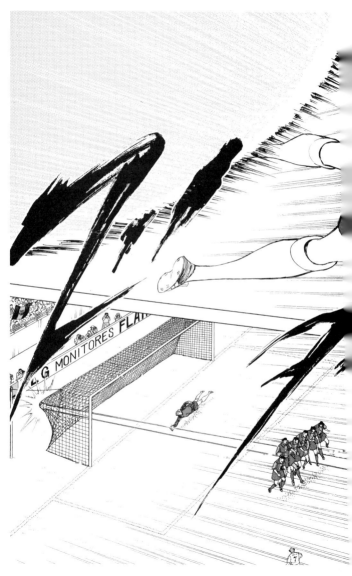

後半開始わずか5分
R・マドリッド
バルセロナを再び
突き放す鮮やかな
逆転ゴール

よっしゃあ

やったぜ
ロベカロ
ナトゥレーザ

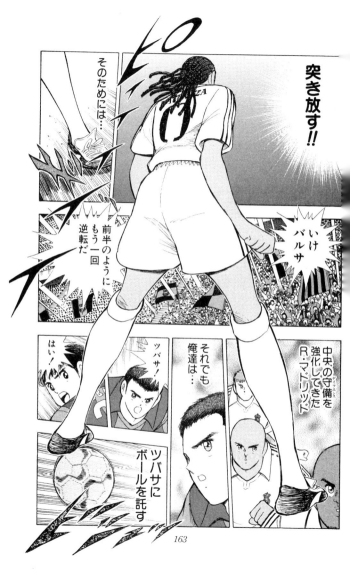

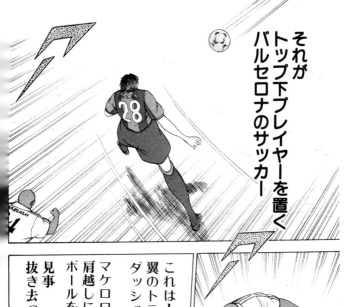

それが
トップ下プレイヤーを置く
バルセロナのサッカー

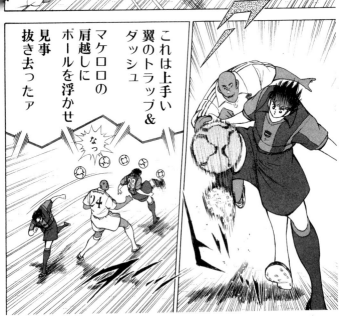

これは上手い
翼のトラップ&
ダッシュ
マケロロの
肩越しに
ボールを浮かせ
見事
抜き去ったァ

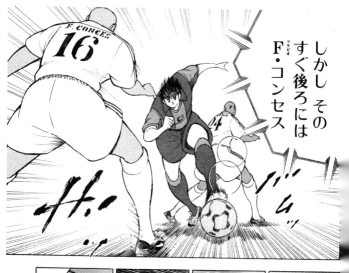

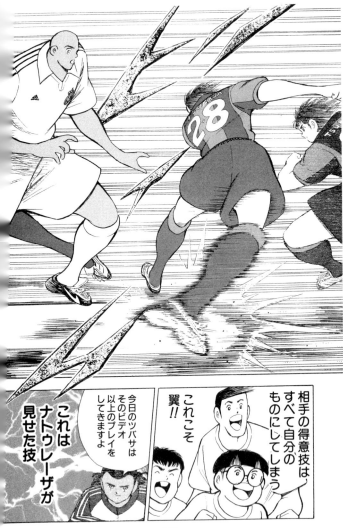

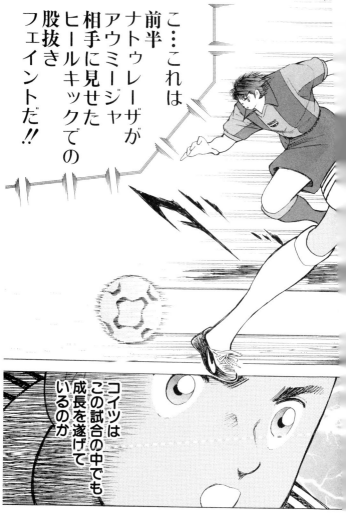

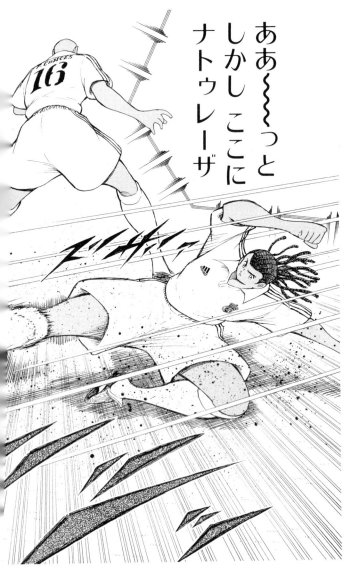

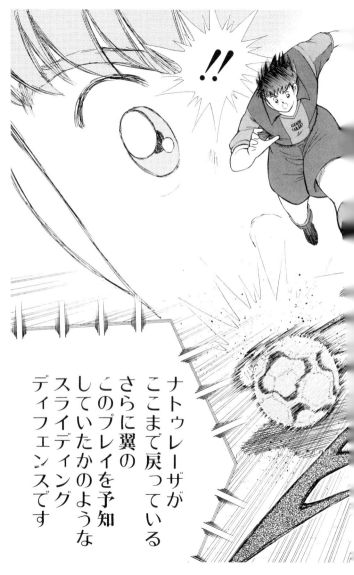

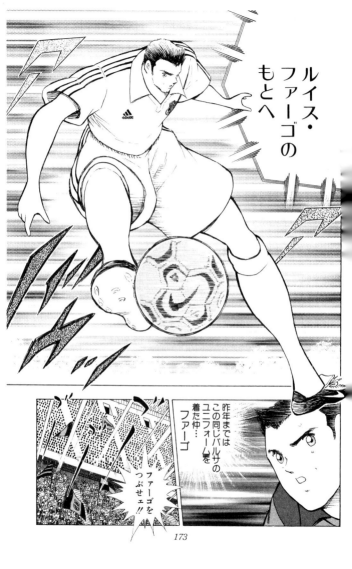

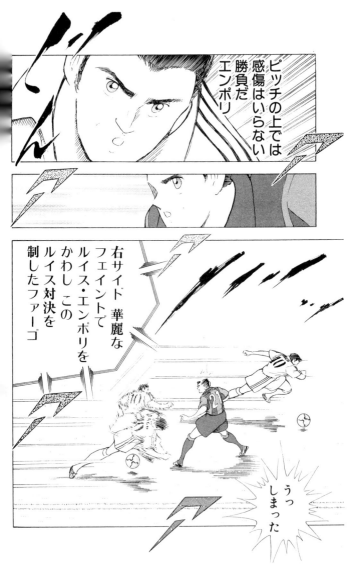

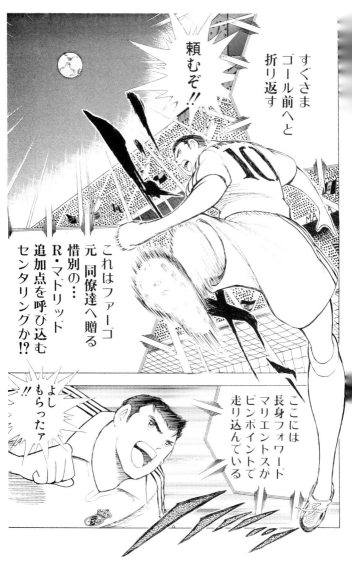

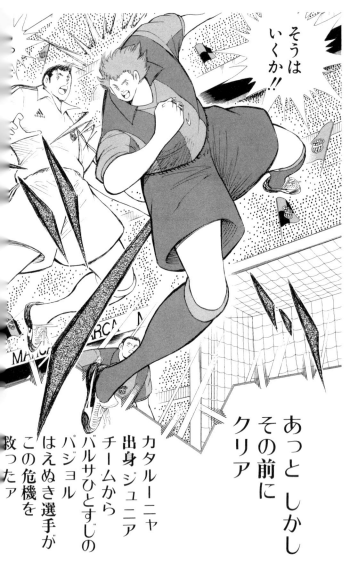

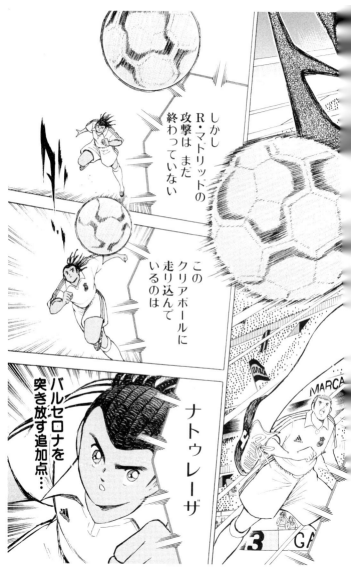

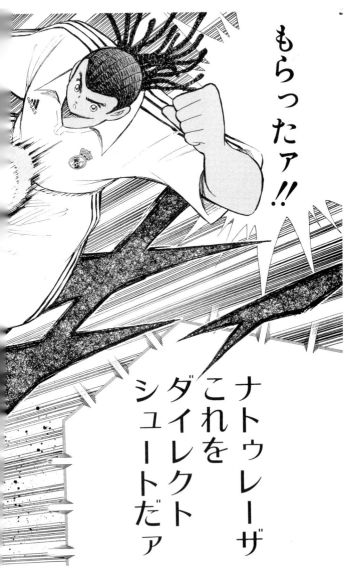

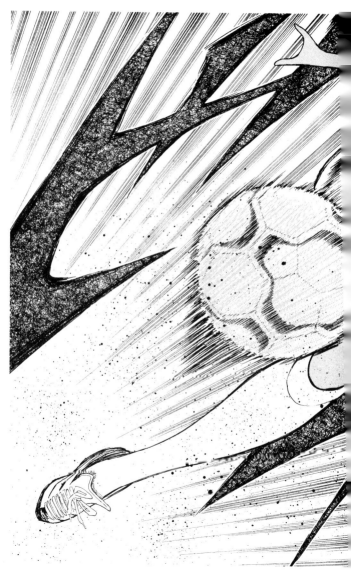

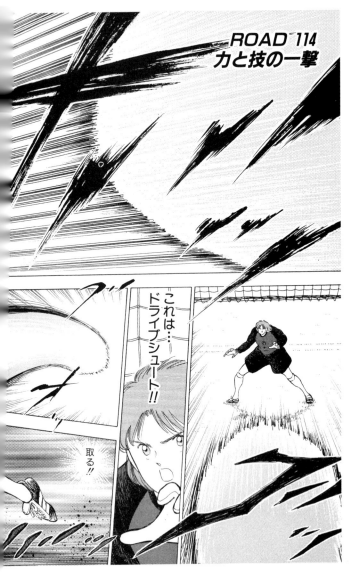

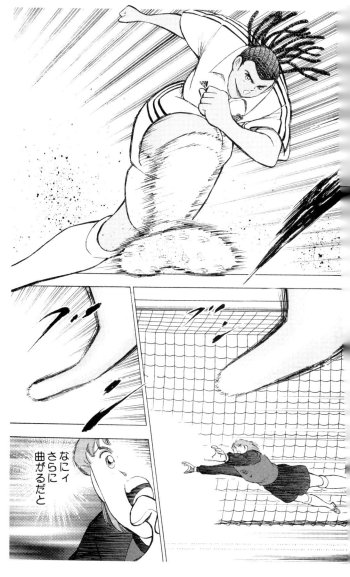

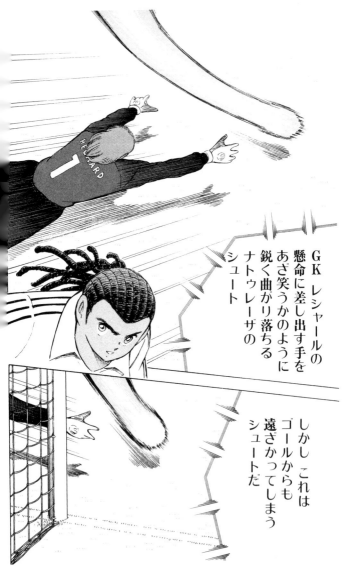

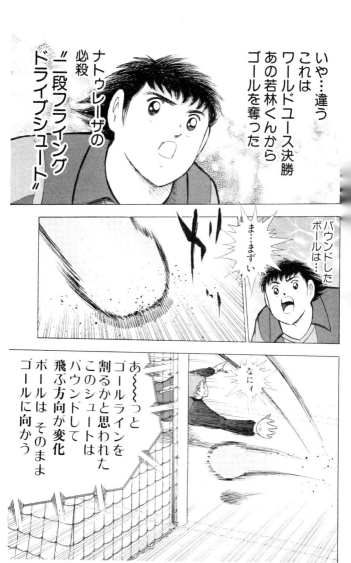

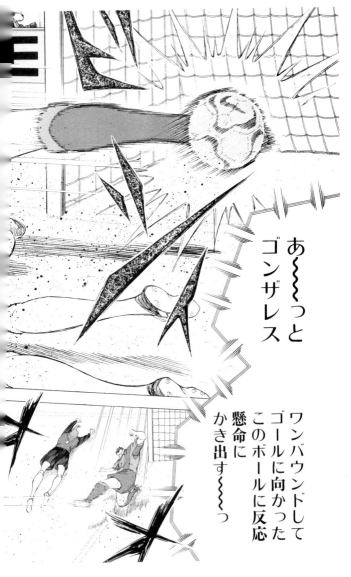

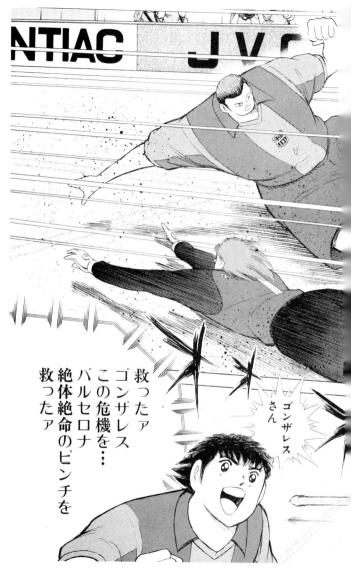

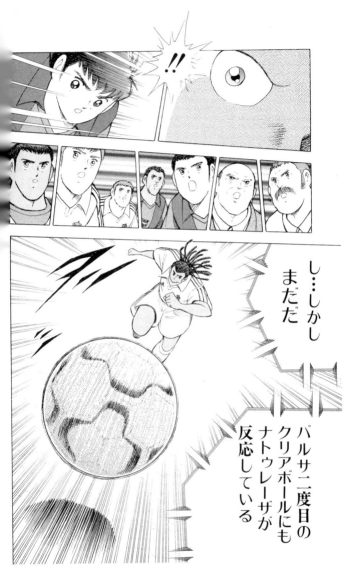

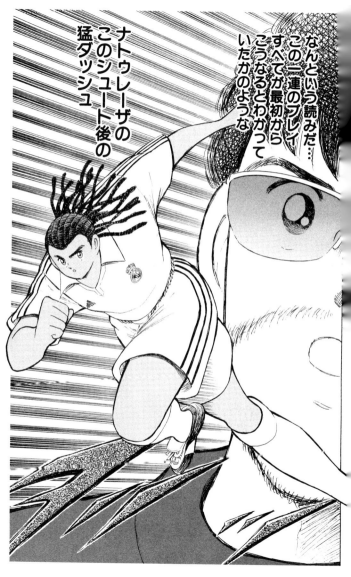

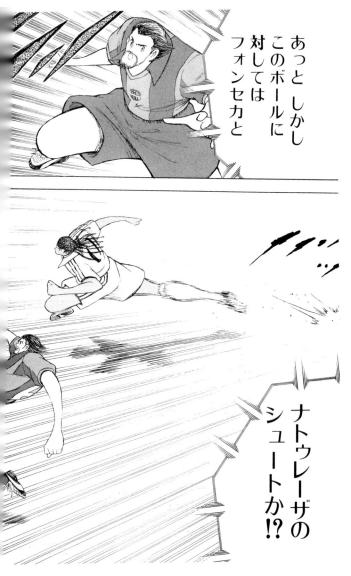

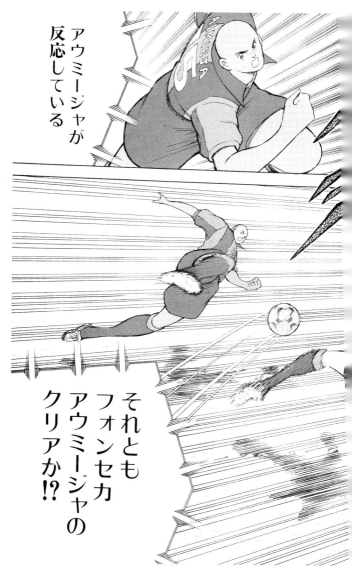

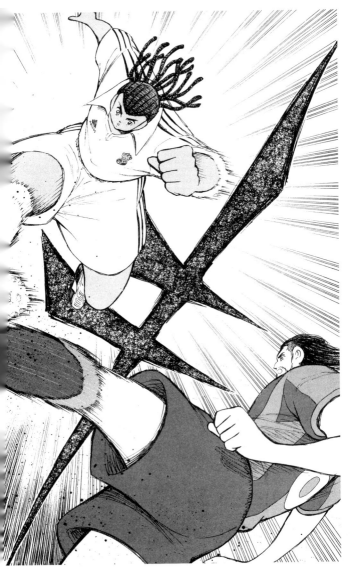

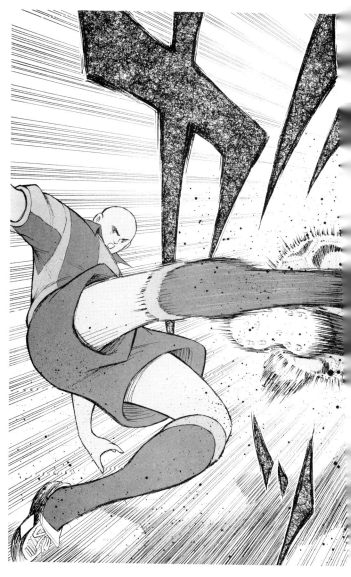

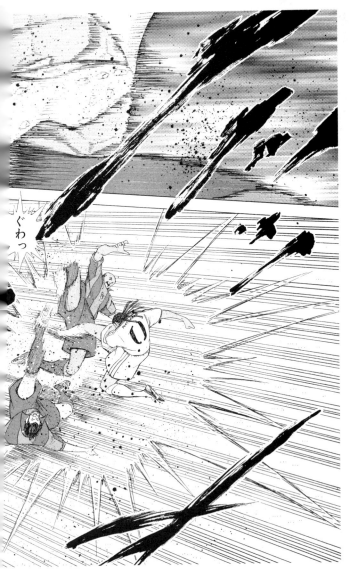

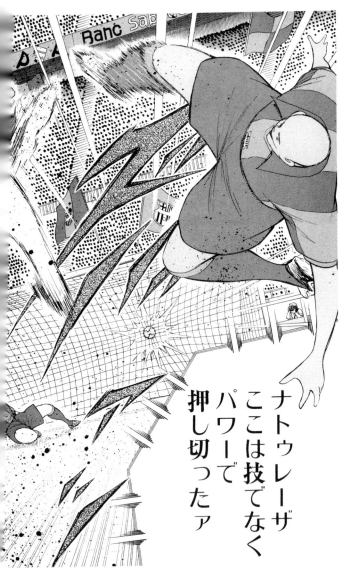

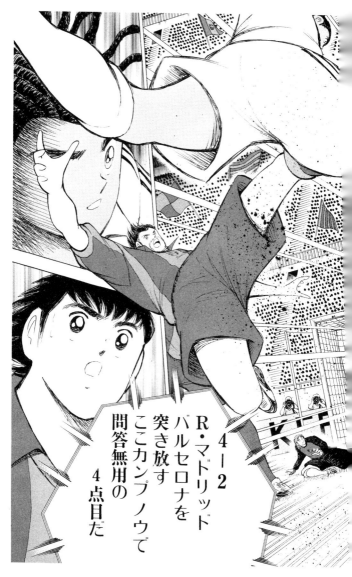

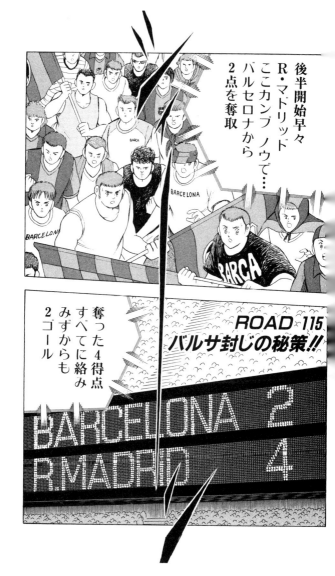

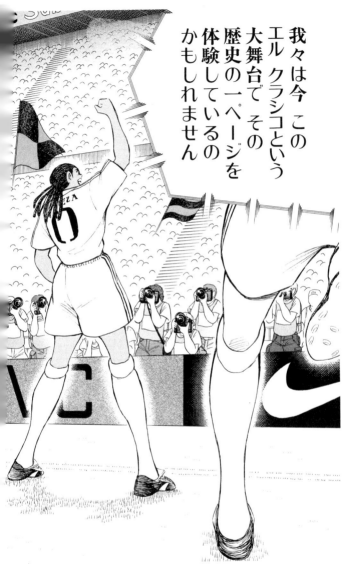

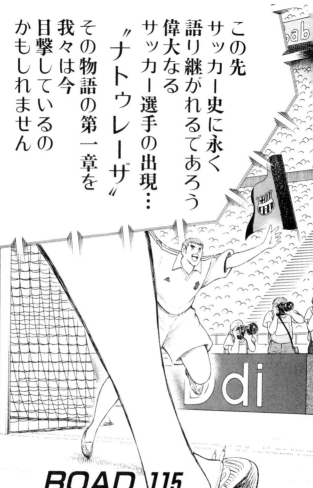

この先
サッカー史に永く
語り継がれるであろう
偉大なる
サッカー選手の出現…
"ナトゥレーザ"
その物語の第一章を
我々は今
目撃しているのかもしれません

ROAD 115
バルサ封じの秘策!!

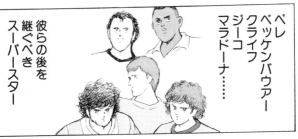

ペレ
ベッケンバウアー
クライフ
ジーコ
マラドーナ……

彼らの後を
継ぐべき
スーパースター

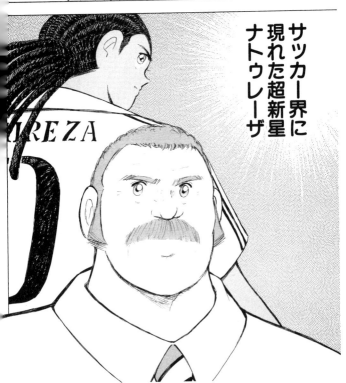

サッカー界に
現れた超新星
ナトゥレーザ

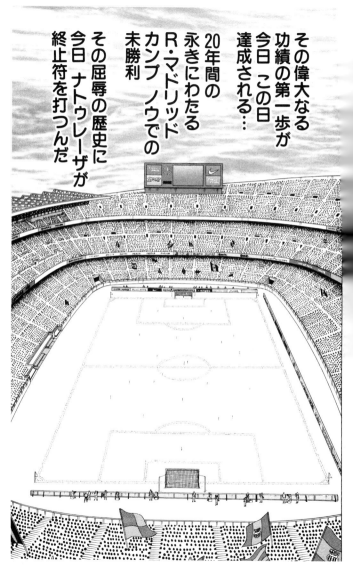

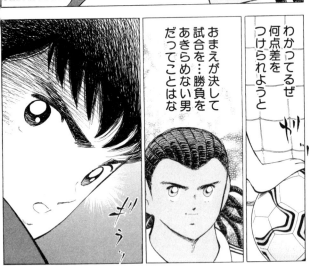

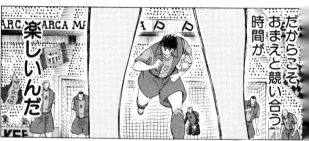

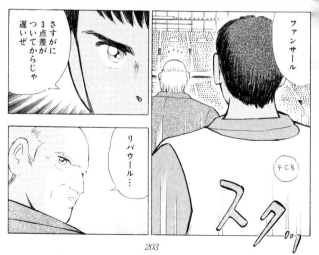

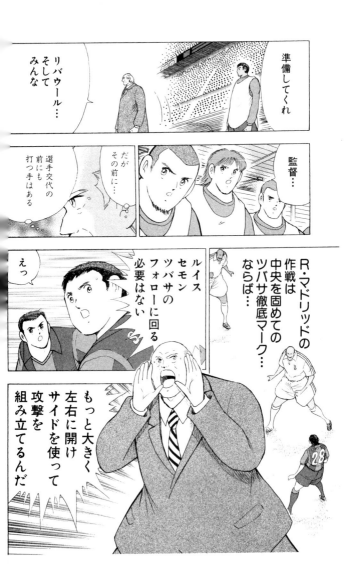

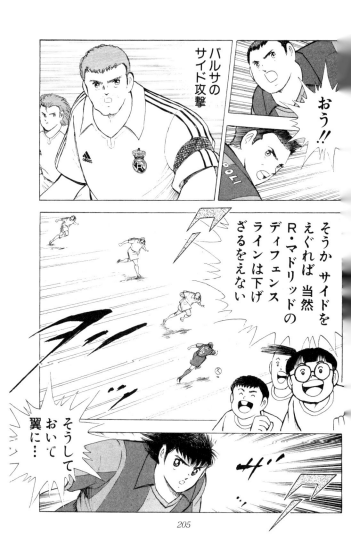

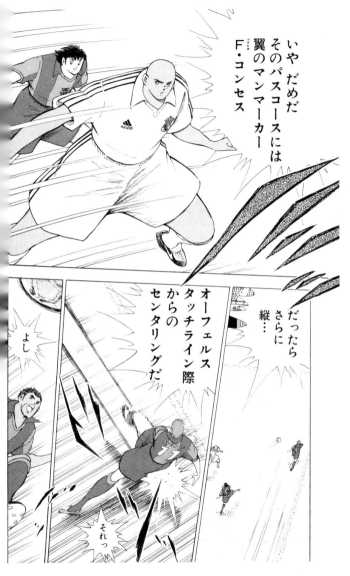

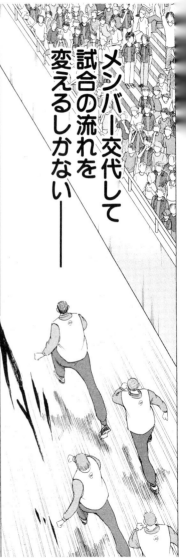

メンバー交代して試合の流れを変えるしかない——

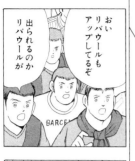

おいリバウールもアップしてるぞ

出られるのかリバウールが

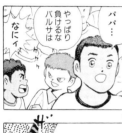

パパ…やっぱり負けるなバルサはなにィ

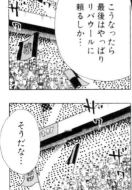

こうなったら最後はやっぱりリバウールに頼るしか…

そうだな…

ツバサに代えリバウール投入……

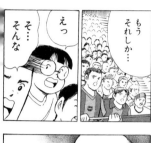

もうそれしか…

えっ

そ…そんな

............

確かにツバサにリバウールの高さはない

しかし…

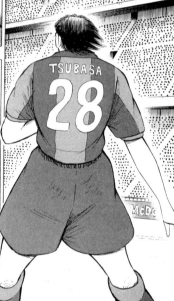

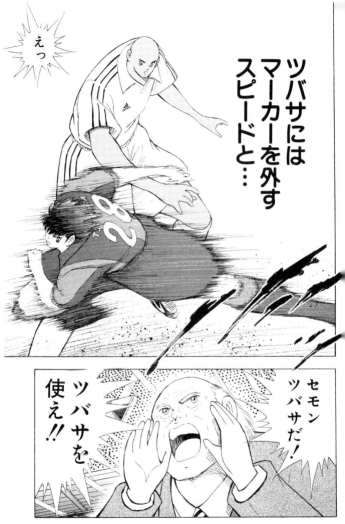

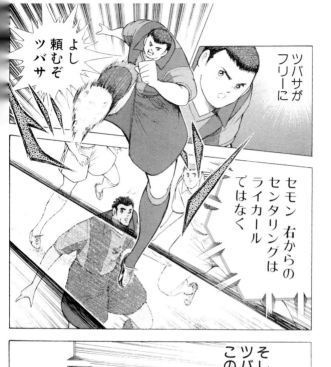

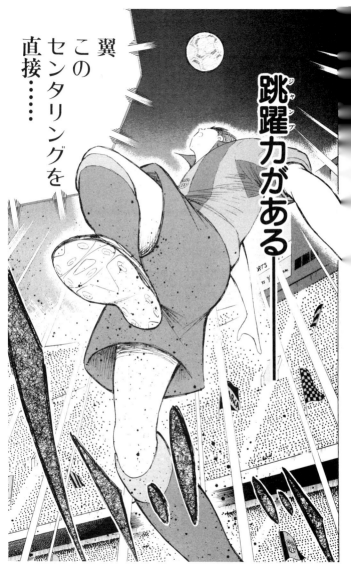

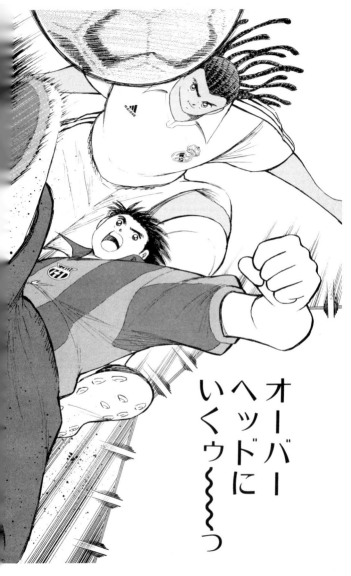

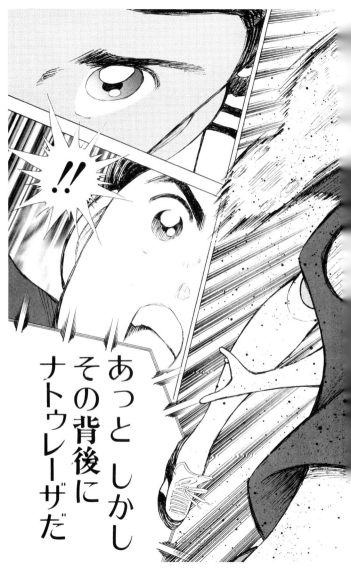

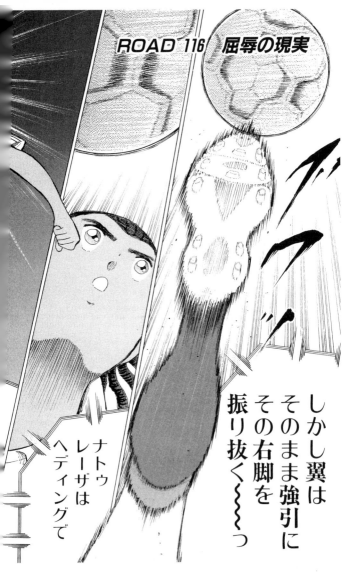

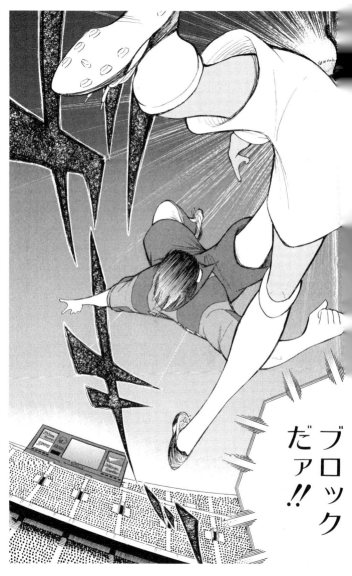

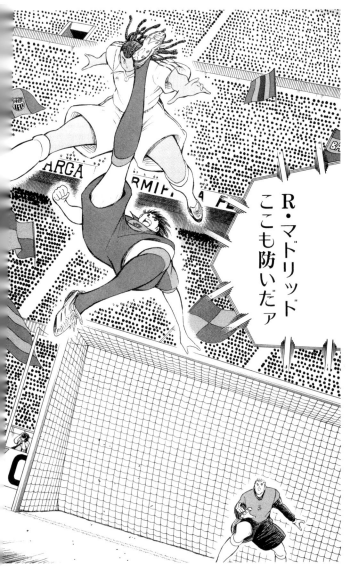

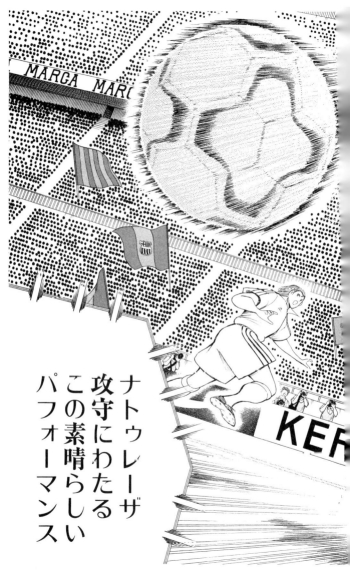

ナトゥレーザ
攻守にわたる
この素晴らしい
パフォーマンス

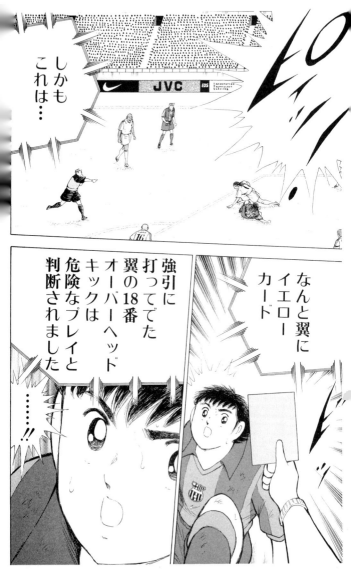

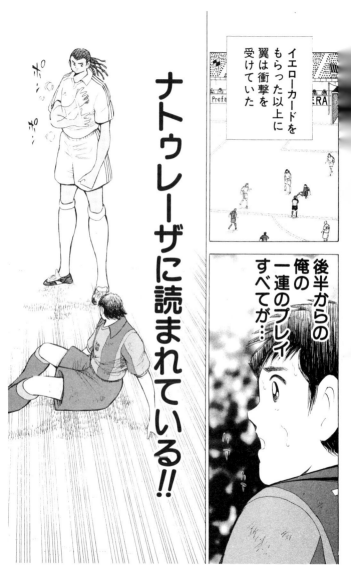

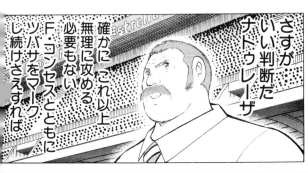

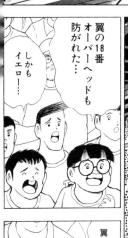

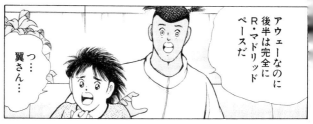

アウェーなのに後半は完全にR・マドリッドペースだ

つ…翼さん…

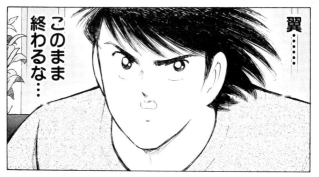

翼……

このまま終わるな…

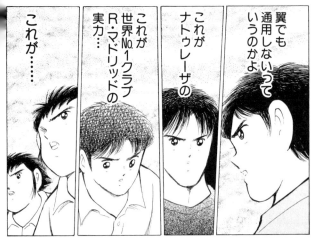

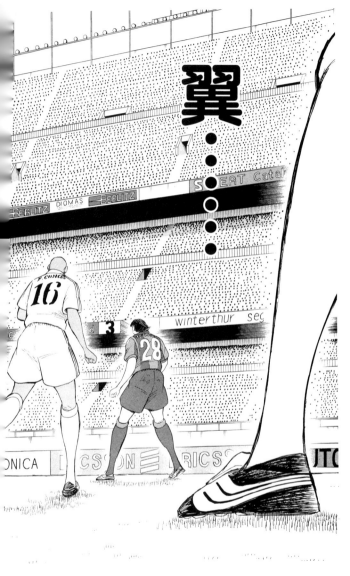

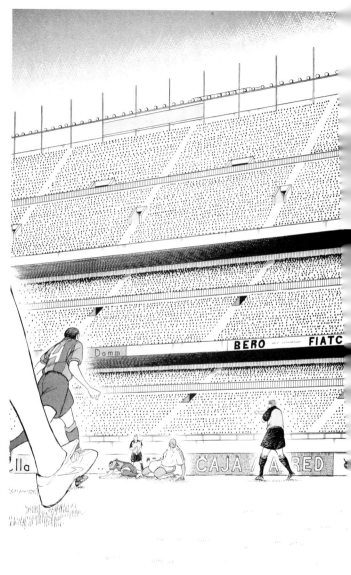

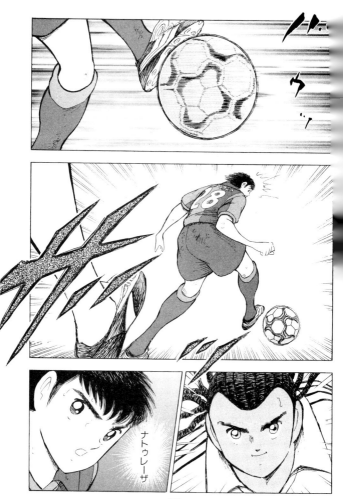

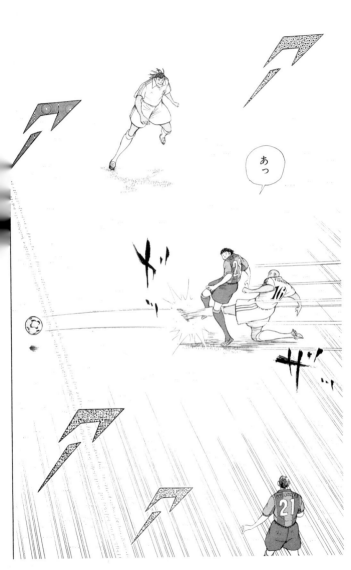

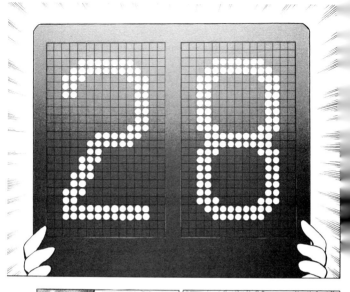

ROAD 117 バルサの新布陣!!

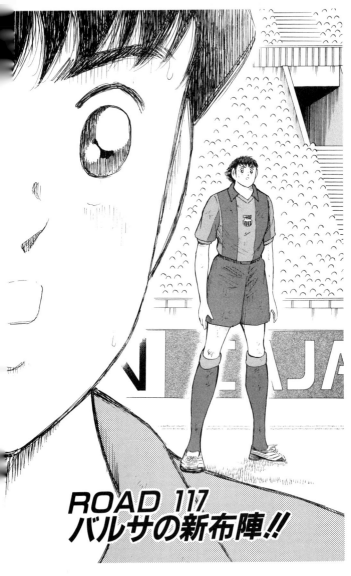

ROAD 117
バルサの新布陣!!

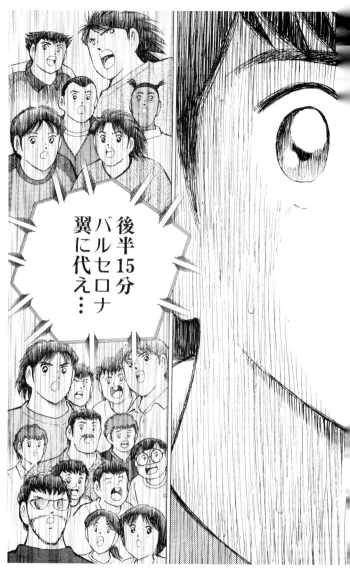

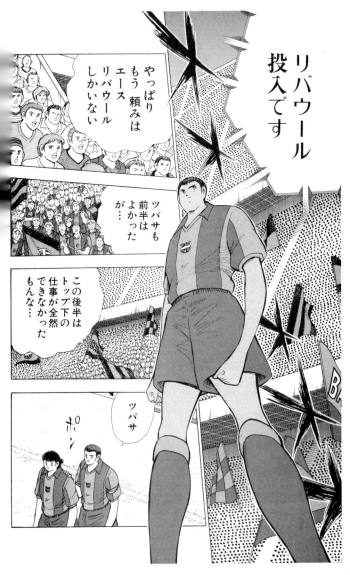

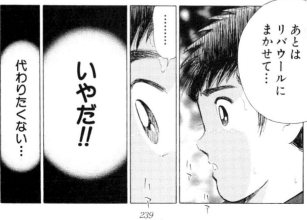

ツバサァ!!

まだこのピッチを出たくない…!!

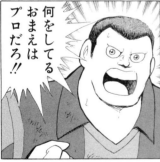

何をしてるおまえはプロだろ!!

ゴンザレスさん

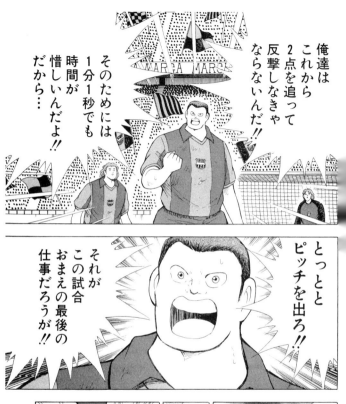
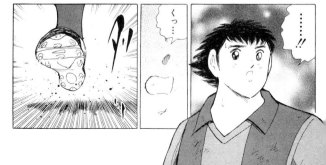

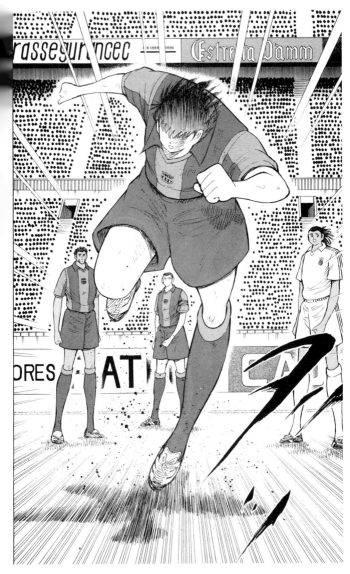

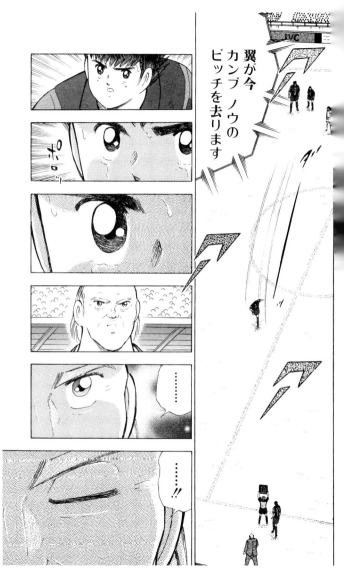

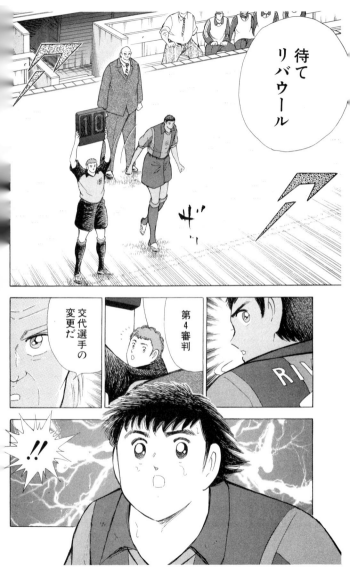

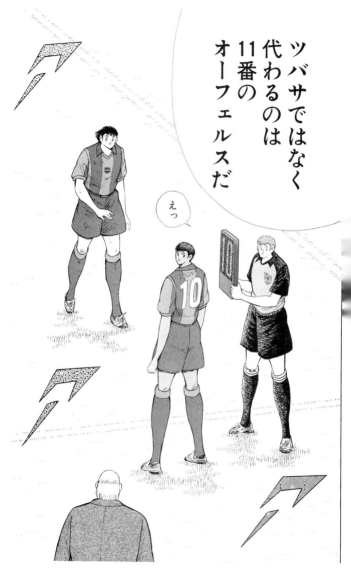

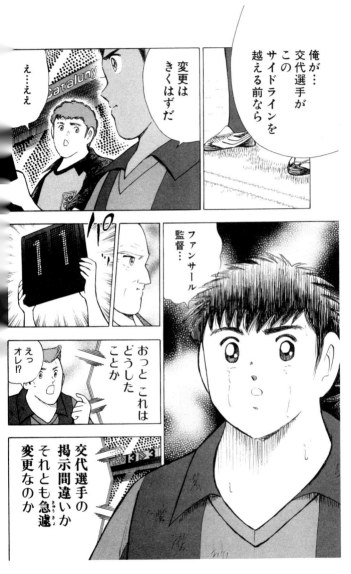

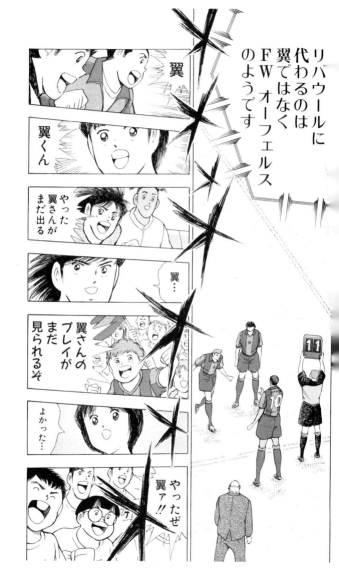

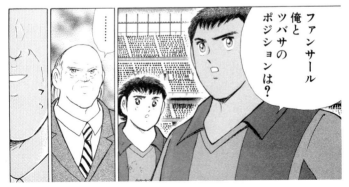

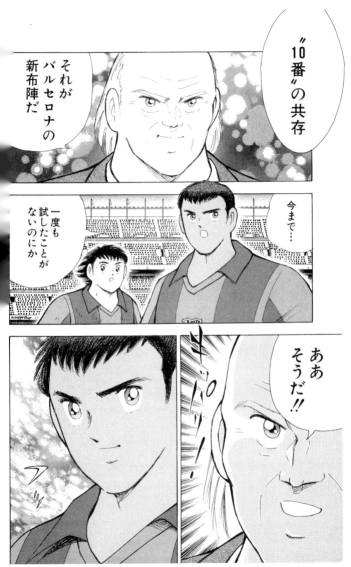

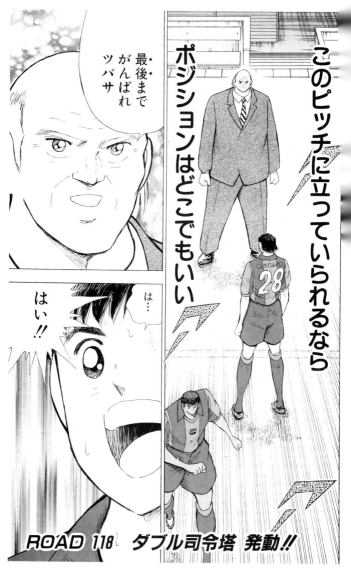

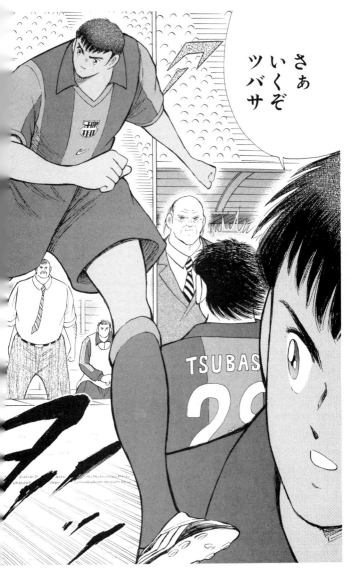

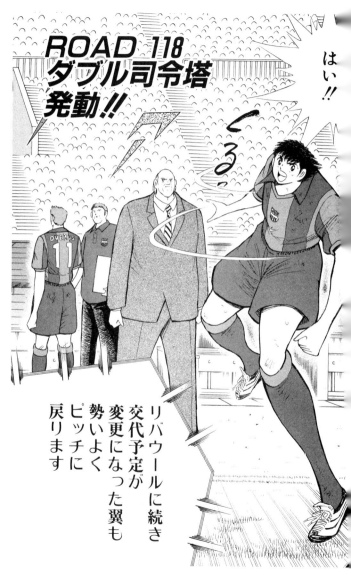

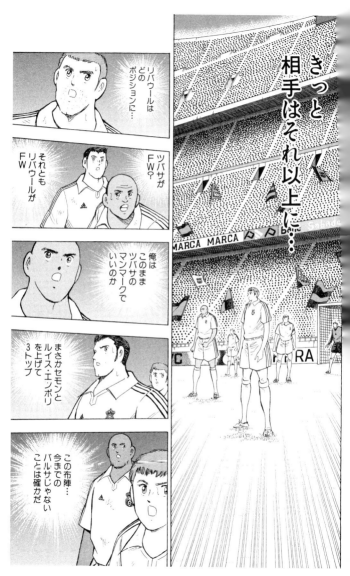

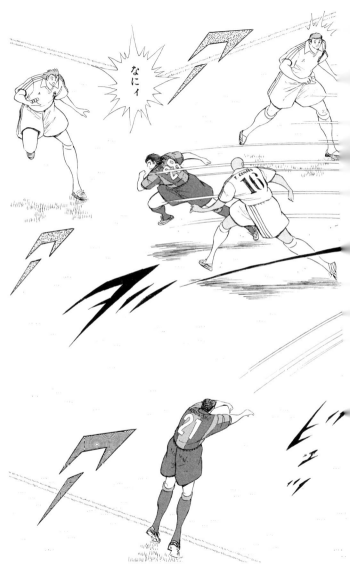

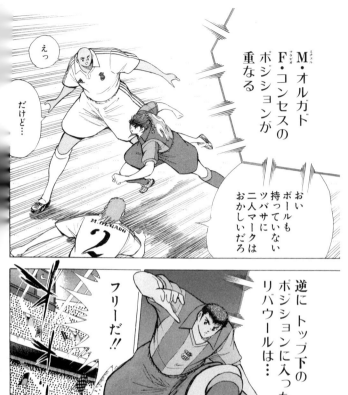
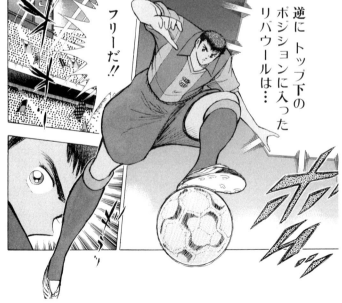

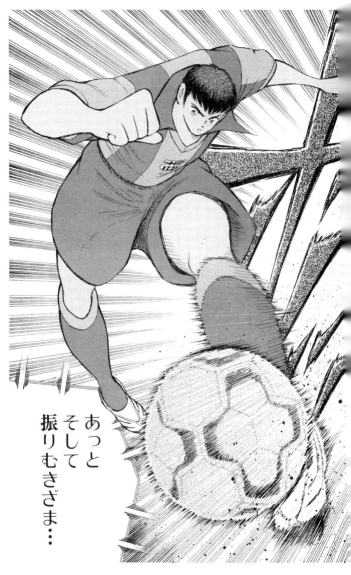

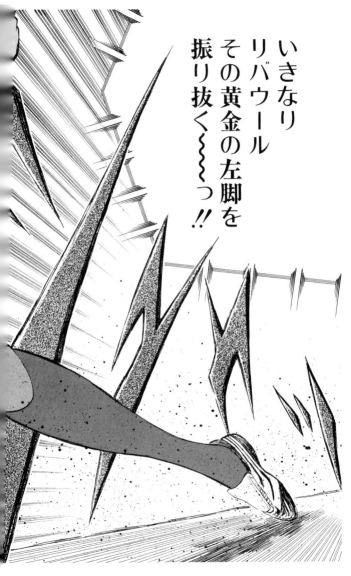

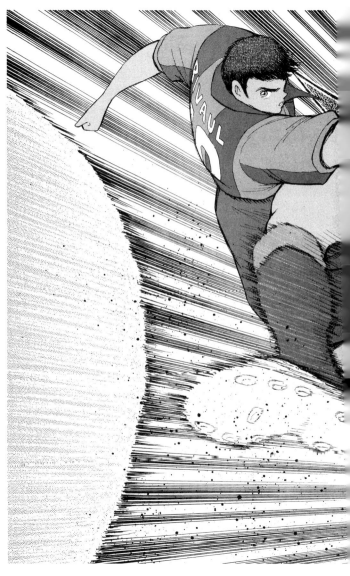

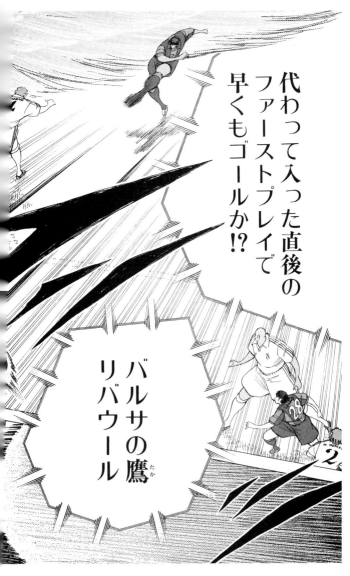

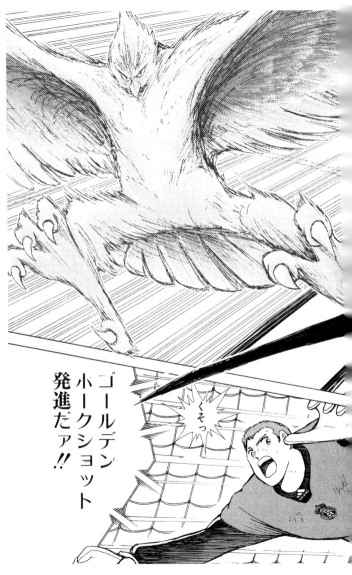

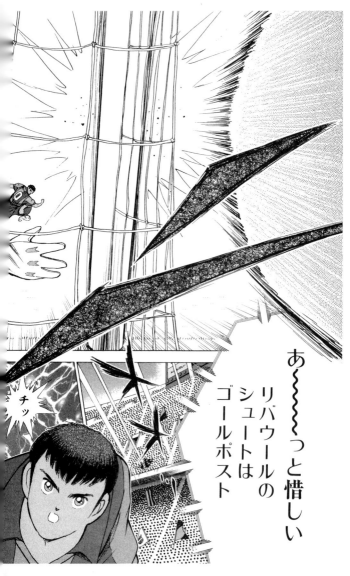

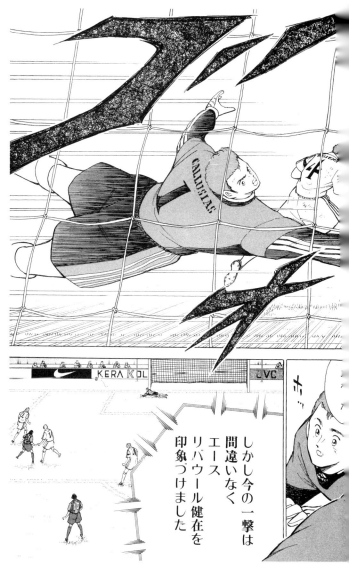

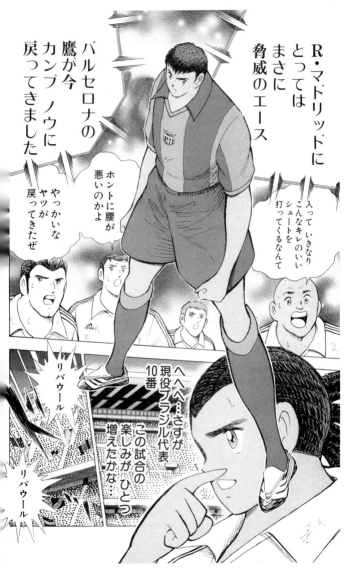

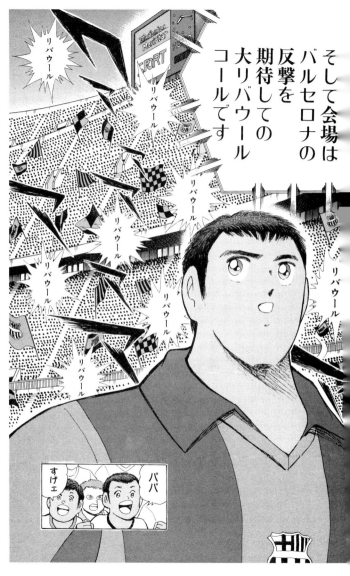

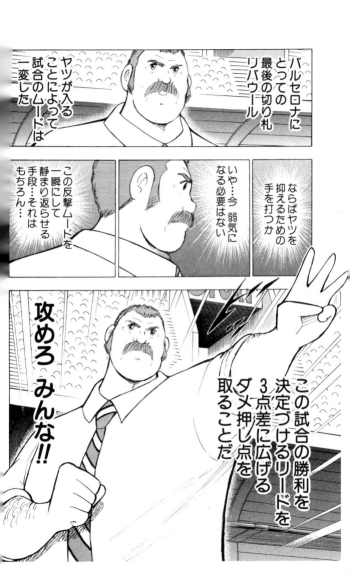

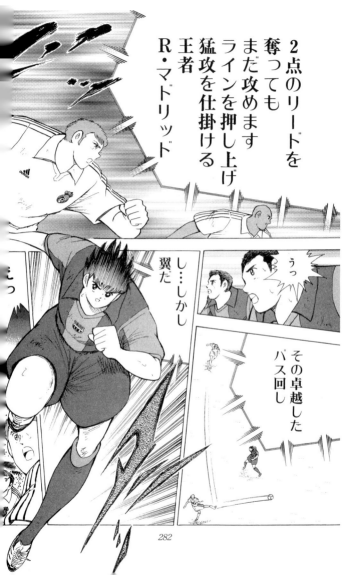

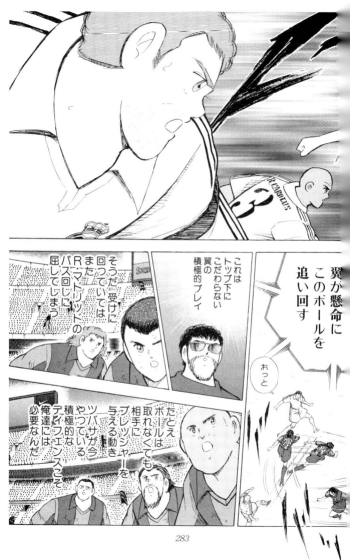

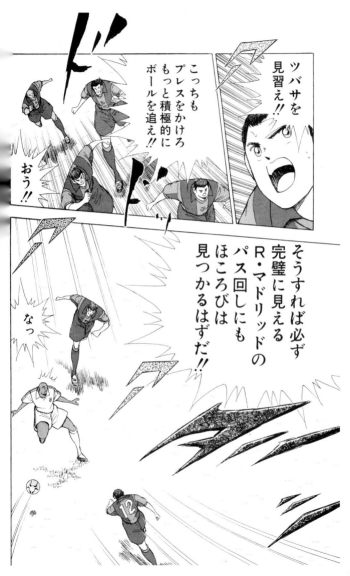

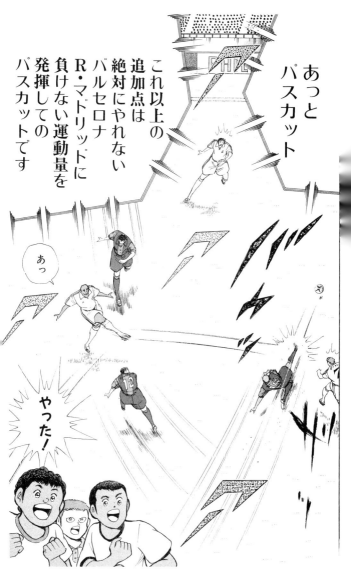

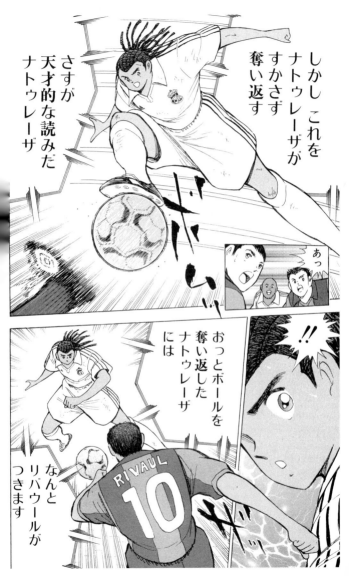

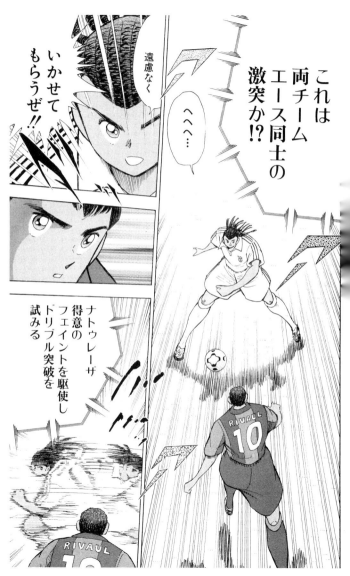

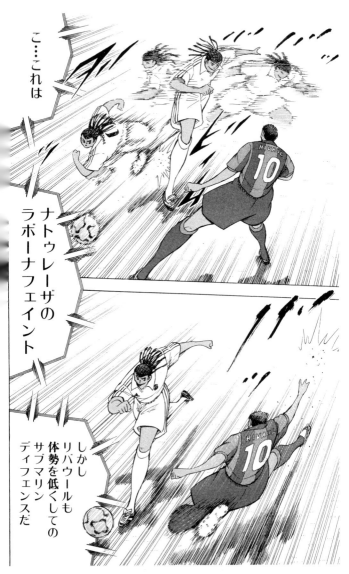

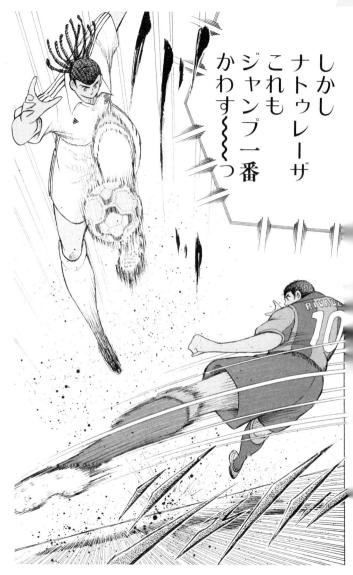

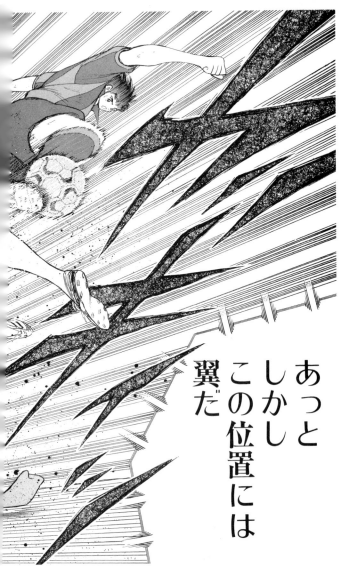

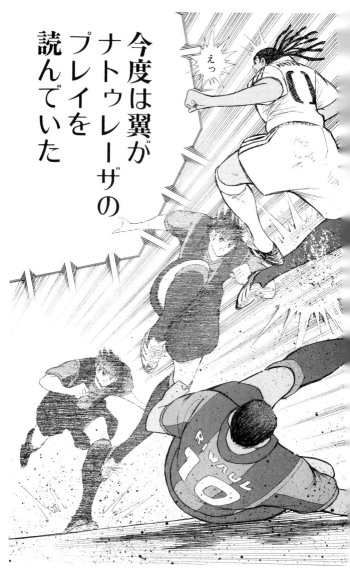

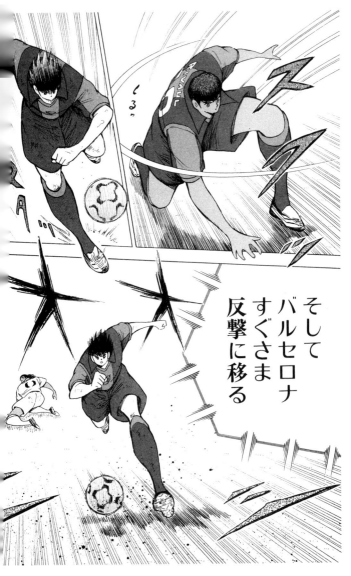

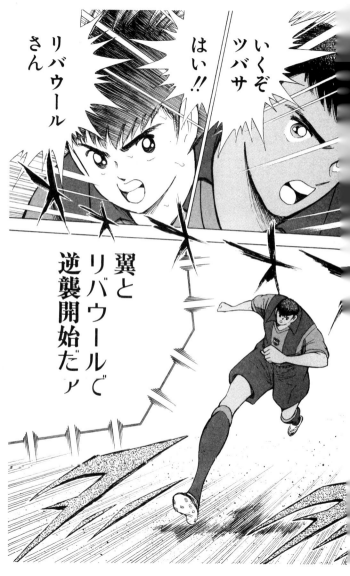

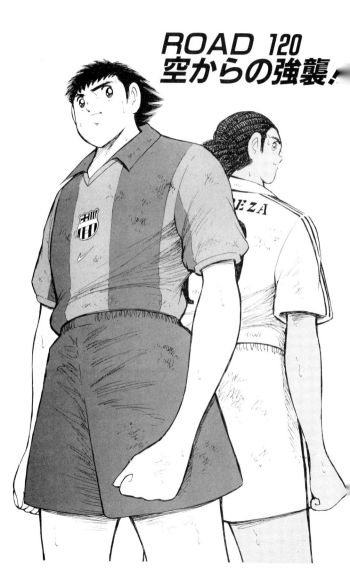

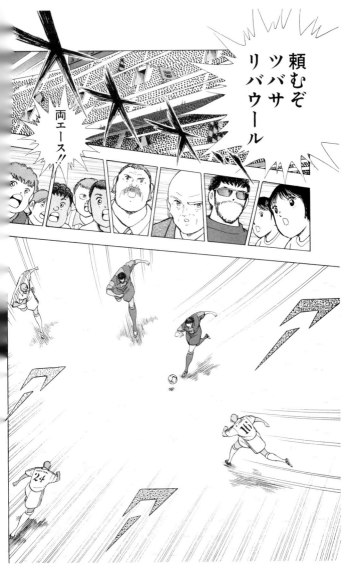

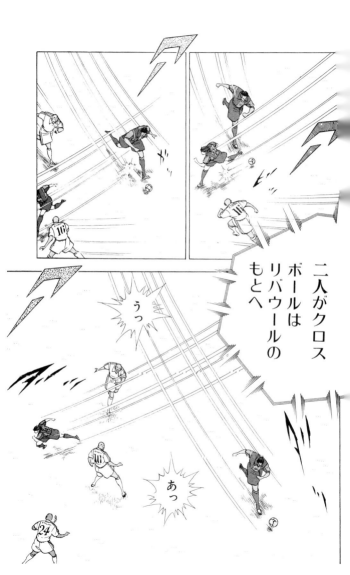

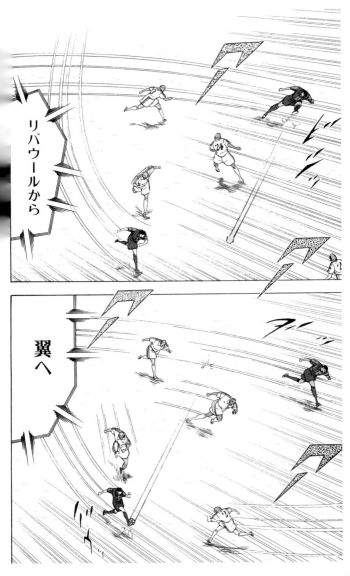

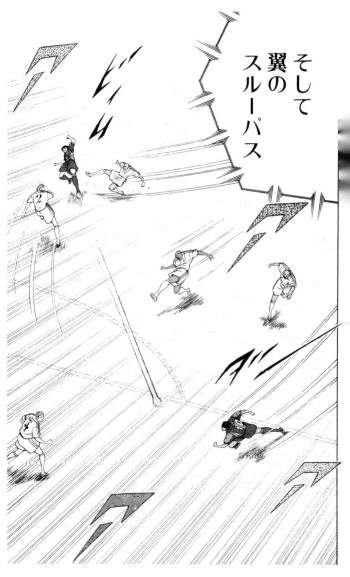

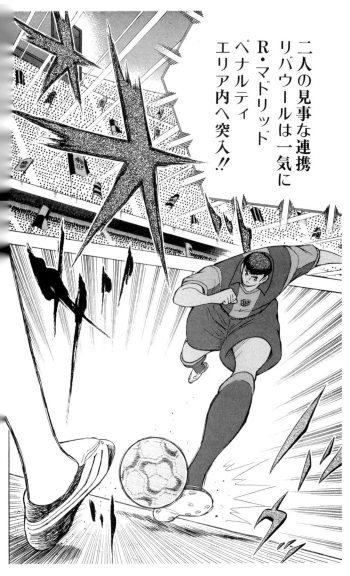

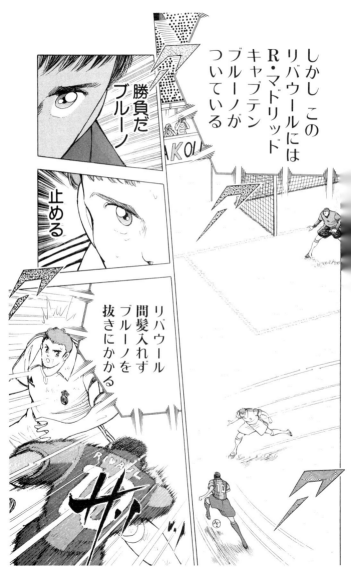

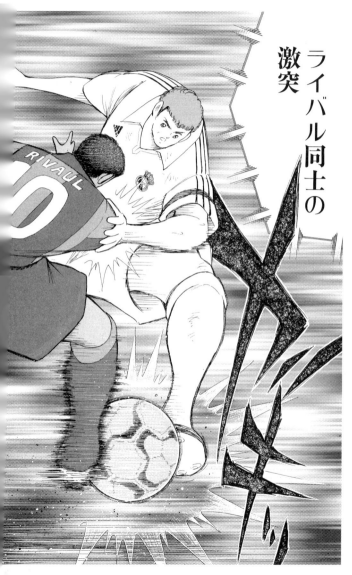

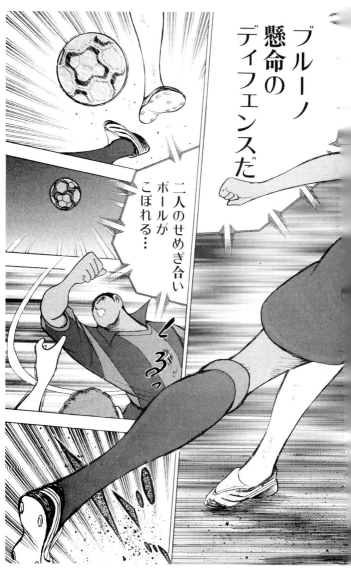

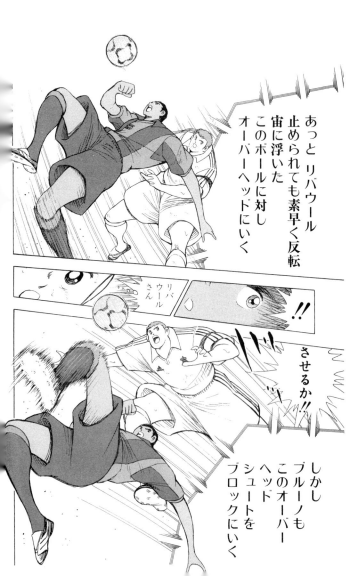

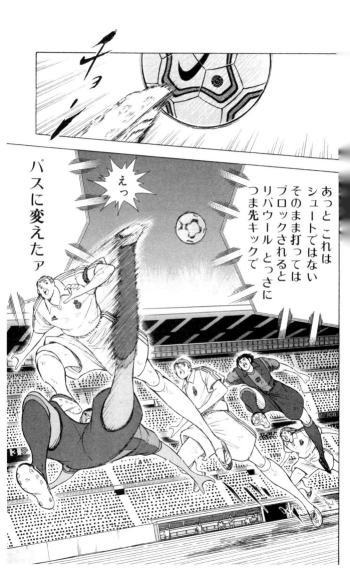

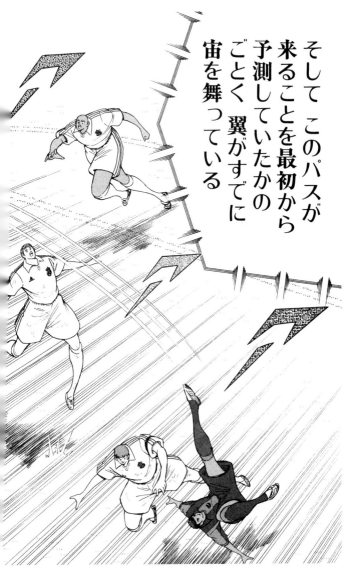

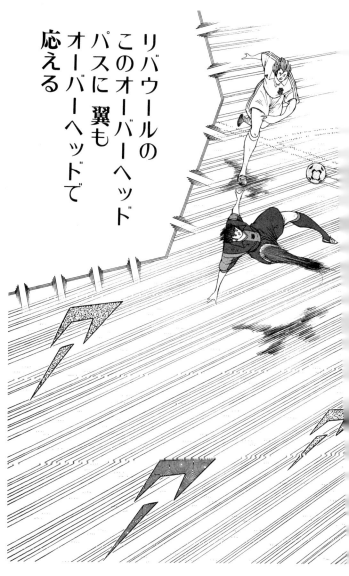

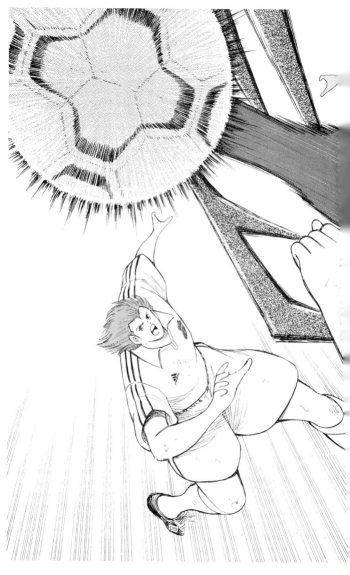

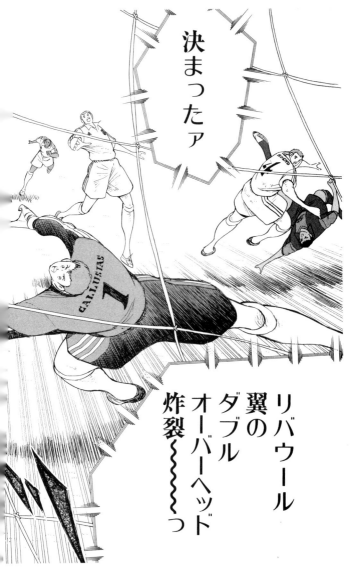

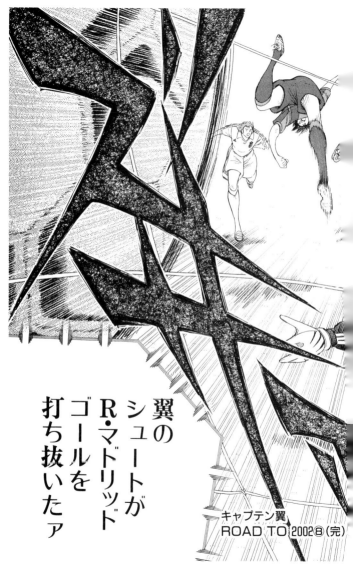

||MICHIHIRO YASUDA Special Interview||

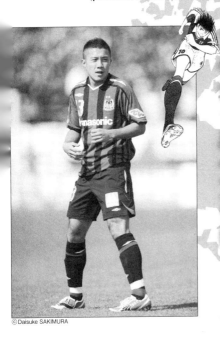

日本の将来を担う新世代ライバル対決!!
左サイドを支配するドリブラーが
「キャプテン翼」&「内田篤人」を語る!

『安田理大』スペシャルインタビュー!!

© Daisuke SAKIMURA

安田理大
Michihiro Yasuda

PROFILE
1987年12月20日生まれ。主に左サイドのポジションを担当し、「仕掛ける」という意識が高いドリブラー。優れた足元の技術を生かした果敢な突破からのシュートやクロスが武器。2008年2月17日、東アジア選手権の対北朝鮮戦でA代表デビュー。明るいキャラクターでチーム内のムードメーカーの役割も担っている。

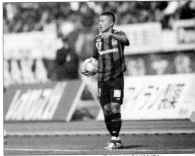

© Daisuke SAKIMURA

||CAPTAIN TSUBASA ROAD TO 2002||

||MICHIHIRO YASUDA Special Interview||

© Daisuke SAKIMURA

小学校の頃の僕にとって、『キャプテン翼』はまさに《バイブル》でしたね。なんであそこまでハマったのか、自分でもわからないくらい、ハマってました。コミックは弟（安田晃大／今シーズン、兄・理大に続いてガンバ大阪ユースからトップチーム昇格を果たした攻撃的MF）が漫画好きだったこともあって家に全巻揃ってましたし、アニメも見てましたね。朝、学校に行く前に『朝のこども劇場』で『キャプテン翼』のアニメを見てから学校に行ってました。毎日の練習では、それこそ翼くんを意識して、「ボールは友達や」って感じでボールを蹴って

選手でも日向のようにコーラ飲んでいいんや（笑）。

ましたね。
僕はコーラが大好きなんですが、コーラを飲むようになったのも『キャプテン翼』の影響なんです。日向小次郎がシュート練習をしているシーンで、コーラの缶が転がっていたのがきっかけです。昔は、コーラをはじめ炭酸飲料は、「スポーツ選手は飲んだらあかん」みたいなイメージがありましたけど、日向小次郎が飲んでいたので、「飲んでいいんや」と（笑）。ホント、それからは「コーラが原動力」って言っても大げさじゃないくらい、コーラにハマってますね。

『キャプテン翼』の登場人物の中で一番好きなのは葵新伍です。何と言っても、《プリンチペ・デル・ソーレ》（イタリア語で「太陽王子」の意。葵新伍のイタリアでのニックネーム）やからね（笑）。

彼の「直角フェイント」は特に好きで、よく練習しました。他に

も、いろんな技をマネしましたけど、一番記憶に残ってるのは、やっぱり「スカイラブ・ハリケーン」かな。プールに行った時に、兄弟3人でよくマネしてました。2人が足と足を合わせて立って、もう1人がボールを投げる、っていう感じで。

それから、（カルロス・）サンターナも好きですね。ブラジル版の翼くんって感じで、しかもワールドユース編で登場した時「翼

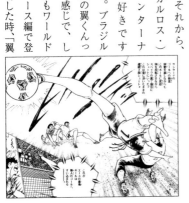

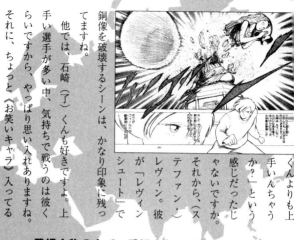

登場人物の中で一番好きなのは葵新伍です。

くんよりも上手いんちゃうか？」という感じだったじゃないですか。それから、(ステファン・)レヴィン。彼が「レヴィンシュート」で銅像を破壊するシーンは、かなり印象に残ってますね。

他では、石崎(了)くんも好きですよ。上手い選手が多い中、気持ちで戦うのは彼くらいですから、やっぱり思い入れありますね。

それに、ちょっと《お笑いキャラ》入ってるところも好き感じてます し (笑)。

他にも、つまようじをくわえながらサッカーをやる(ヘルマン・)カルツも、小学生ながらに気になってましたし、中国の選手(肖俊光)の「反動蹴速迅砲」なんかも気になる技でした。あとは、日向小次郎の「雷獣シュート」が生まれるきっかけになったソフトボールの父の子(赤嶺真紀)も好きですね。勝ち気なキャラもツボですし、何よりあ

||MICHIHIRO YASUDA Special Interview||

の一匹狼の日向小次郎を手玉に取るんですからすごいです(笑)。

もし、自分が『キャプテン翼』の中に登場するとしたら、やっぱり左サイドバックでプレーしたいですね。攻撃的なポジションには、ライバルがいっぱいいますから。さすがに翼くんとかには勝てないでしょうし(笑)。だから、翼くんにアシストしたり、逆にスルーパスをもらったりできれば最高ですね。

『キャプテン翼』の魅力は、もちろん、サッカーシーンの面白さ

(内田篤人/鹿島アントラーズ)ですね。いつも刺激を受けてます。

もありますが、それ以上に、キャラクター同士の結びつ

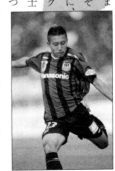

きが魅力だと思います。僕もこれまでサッカーをやってきて、サッカーを通じて友達の輪が広がったり、ライバルの存在によって、より成長できたりということを実際に感じています。ちなみに、今の僕にとってのライバルは、ウッチー(内田篤人/鹿島アントラーズ)ですね。ウッチーは、常に自分よりも先を行ってる存在というか、オリンピック代表やA代表でも先に選ばれて試合に出てますし、実際、彼のプレーを見て勉強になることも多い

||CAPTAIN TSUBASA ROAD TO 2002||

|| MICHIHIRO YASUDA Special Interview ||

ては、ワンツーで仕掛ける時のタイミングや走り方は勉強になりますし、クロスの精度も高い。タイプは違いますが、同じサイドバックの選手として、いつも刺激を受けています。もちろん、やるからには負けるつもりはないですし、Jリーグなどでマッチアップする時には、絶対に勝ちたいと思います。なので、その時には、みんなウッチーではなく、僕を応援してくださいね！（笑）

（この文中のデータは2008年3月のものです。）

ちなみに、今の僕にとってのライバルは、ウッチー

インタビュー・構成：岩本義弘

★収録作品は週刊ヤングジャンプ2003年15号〜19号、
　21・22合併号〜32号に掲載されました。
　(この作品は、ヤングジャンプ・コミックスとして2003年11月、
　2004年1月、4月に集英社より刊行された。)

Ⓢ集英社文庫(コミック版)

キャプテン翼ROAD TO 2002　8

2008年 4 月23日　　第 1 刷	定価はカバーに表
2013年 6 月10日　　第 2 刷	示してあります。

著　者　　高　橋　陽　一

発行者　　茨　木　政　彦

発行所　　株式会社　集　英　社
　　　　　東京都千代田区一ツ橋 2 − 5 −10
　　　　　〒101-8050
　　　　　　　　　03 (3230) 6251 (編集部)
　　　　　電話　03 (3230) 6393 (販売部)
　　　　　　　　　03 (3230) 6080 (読者係)

印　刷　　凸版印刷株式会社

表紙フォーマットデザイン　アリヤマデザインストア　　マークデザイン　　居山浩二

本書の一部あるいは全部を無断で複写複製することは、法律で認められた場合を除き、著作権
の侵害となります。また、業者など、読者本人以外による本書のデジタル化は、いかなる場合で
も一切認められませんのでご注意下さい。

造本には十分注意しておりますが、乱丁・落丁(本のページ順序の間違いや抜け落ち)の場合は
お取り替え致します。購入された書店名を明記して小社読者係宛にお送り下さい。送料は小社
負担でお取り替え致します。但し、古書店で購入したものについてはお取り替え出来ません。

© Y.Takahashi　2008　　　　　　　　　　　　Printed in Japan
ISBN978-4-08-618711-4 C0179